一本書讓你精準掌握色彩藝術

×觀摩學習×情感表達×實際應用×作品賞析

設計色彩

色彩的應用超乎你想像，快
隨著本書一同進入繽紛的設
計色彩世界！

目錄

CONTENTS

Chapter 04 色彩情感

CONTENTS

Chapter 06 優秀設計色彩作品賞析

CONTENTS

前言

　　「設計」是當今社會使用頻率很高的一個詞語，其內涵豐富。藝術設計在社會經濟發展中有著舉足輕重的作用，它能使產品身價倍增。因此，如果沒有設計的概念和意識，產品應有的經濟價值就得不到展現。藝術設計中，「色彩」是重要的設計要素，但其目的並非是寫實。設計本身的特質，決定了設計色彩更多地應用於創造與構成。

　　設計色彩強調的是藝術與設計的色彩結合，又是一種創造性思考活動，能開發設計師對色彩應用的潛力和聰明才智，還能認識自身，為我們自由地創作有著超強想像力和創造力的空間。培養設計師和學生們的邏輯思考與形象思考的能力，更廣闊的拓展新的設計語言、方法和領域。設計色彩側重於直覺的、主觀的色彩建立，進而引申到理性的、抽象的、設計的色彩表現。

　　設計色彩重視色彩的組合規律以及與設計意圖的系統結合，並把色彩美學的觀點應用於諸多領域，回歸到藝術色彩與實用高度結合的設計理念上來。在當今社會中，設計色彩已經應用於工業設計、建築設計、紡織印染、服裝設計、書籍印刷、舞臺美術、商業美術以及視覺傳達設計等諸多領域，成為目前設計類學校必修的專業基礎課程之一。

　　設計色彩在強調應用型教學的基礎上，著重於啟發學生們的創造性思考觀念，同時也是一種「訓練」的課程，透過一系列有針對性的設計訓練，提高學生們對色彩規律的審美認知方面的能力，也學會了有目的性地應用色彩，特別是透過較抽象的色彩形式美法則和心理學方面的培養，使學生具備敏感的設計能力，從而將設計色彩變成一種能反映現代人生活方式和審美理想的方法。

　　現代科技高速發展，設計色彩可以透過電腦、攝影等技術進行藝術處理，但也得要有成熟、超群的奇思妙想和獨特的色彩視覺美感才能完成。因此，必要時動手操作的能力也是要有的，不能完全放棄親手操作。

為了適應諸多設計類的學生及具有一定基礎的設計愛好者的需求，本書從將設計色彩創作和色彩基本原理相結合，運用中外設計大師的成名之作和教學中的案例，以圖文並茂的形式，有針對性地介紹設計色彩的基礎技法與技巧，並注意實現各章節的可操作性和可執行性，淡化傳統美術學校講究的單純技術和美學觀念，使更多的學習者能透過實踐來明確體會設計色彩在諸多設計領域中的內涵和要領，並努力使作品符合自己的創作意圖和使用者的需求，為以後進入真正的設計領域打下堅實的色彩基礎，給有志於投身設計事業的朋友們一定的指導與啟示。

　　本書除了作者自身總結的理論經驗和各種圖片資料外，為了闡述理論觀點，還收錄了大量中外著名設計名家的作品，在此作者向這些中外藝術家和設計師們表示由衷的敬意。同時在本書撰寫過程中，得到同事和同業的大力支持，在此一併表示感謝。

　　由於時間倉促，作者的水準有限，不足之處還請諸位讀者、專家、學者給予批評指正。

Chapter

01

設計色彩概述

學習目標：透過學習，了解設計的含義、設計色彩的含義，以及設計色彩教學的目的和意義、要求和方法，並對使用的顏料和工具有所了解。使學生們能對藝術設計色彩的含義及應用有一個不斷認識和理解的過程，為以後的專業學習奠定基礎。

學習重點：本章是全書的總述，透過本章的學習，能帶給學生一種引導的作用。幫助其掌握設計色彩的含義、目的和作用，進而熟練其基本概念與發展趨勢。

　　當今是資訊時代，設計無處不在，從生活用品到公共空間、再到社會規劃以及整個宇宙的探索，都離不開設計。設計能使產品身價倍增，如果沒有設計的概念和意識，產品應有的經濟價值就得不到展現。可以說人類的生活一開始就與「設計」分不開，同時設計也貫穿於整個人類社會的發展演變歷程中。而色彩是其主要的表現要素，它直接影響人們的視覺乃至心靈。因此，設計在不斷地改變著人們的生活，為人類創造新文明，並提供更加舒適的生存生活環境。（圖 1-1 ～圖 1-7）

圖 1-1　平面設計色彩（1）

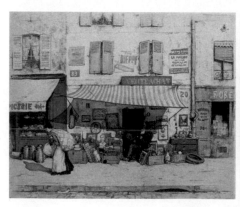 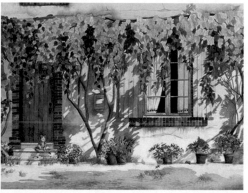

圖 1-2　動漫場景設計色彩

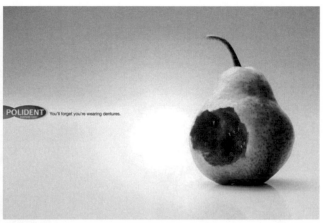

圖 1-3　平面廣告設計色彩

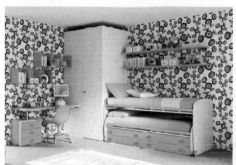

圖 1-4　室內外環境設計色彩

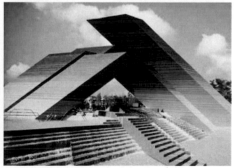

圖 1-5　景觀設計色彩

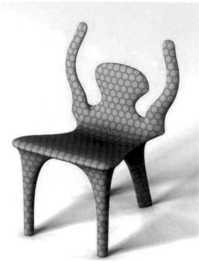
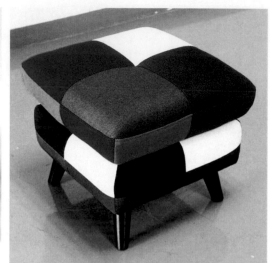

圖 1-6 產品設計色彩（1）

圖 1-7 服裝設計色彩（1）

1.1 設計與設計色彩

設計色彩作為設計的要素之一，主要強調藝術與設計的色彩結合，重視色彩的組合規律以及與設計意圖系統結合的探討，把色彩美學觀點應用於諸多領域，回歸

到藝術色彩與實用高度結合的設計理念上來。因此，對設計和設計色彩概念的深入理解是非常必要的。

1.1.1 設計的含義

「設計」在《維基百科》中解釋為「設想和計劃，設想是目的，計劃是過程安排」。「設計」（design）一詞，源於義大利語 desegno，其基本含義是「為從事某項活動之前而構想的實施方案」，狹義地說是對一件具體的物品在製造前做的實施計劃和方案，其最終結果是以某種符號（語言、文字、圖樣及模型等）表達出來。設計的範圍極為廣泛，如平面設計、動漫設計、服裝設計、包裝設計、環境藝術設計、產品設計、電腦程式設計等，幾乎涵蓋了人類生活的各方面，並發揮著重要的作用。（圖1-8～圖1-13）

圖 1-8　平面設計色彩（2）

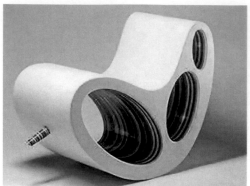

圖 1-9　產品設計色彩（2）

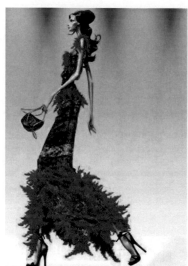
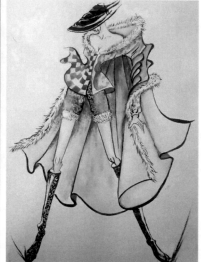

圖 1-10　服裝設計色彩（2）

圖 1-11　動漫設計色彩

圖 1-12　廣告設計色彩

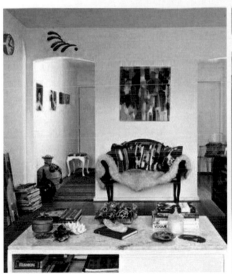

圖 1-13　環境藝術設計色彩（1）

1.1.2　設計色彩的含義

　　設計色彩是在有目的的、預先制定的方案或圖樣中進行色彩的系統應用，並依附於設計的色彩造型方式，是設計的重要組成部分。它無法獨立存在，必須受到物品的形態限制，它可以與設計同時呈現在制定的方案或圖樣中，也可以後續補充。（圖 1-14 ～圖 1-19）

圖 1-14　平面藝術設計色彩

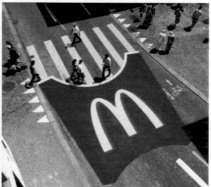

圖 1-15　商標藝術設計色彩

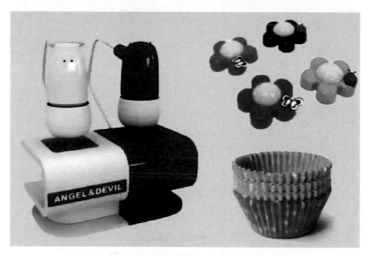

圖 1-16　產品藝術設計色彩（1）

圖 1-17　化妝藝術設計色彩

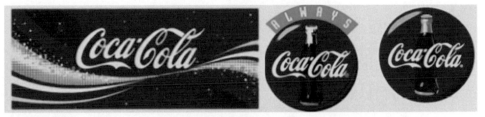

圖 1-18　商標設計色彩

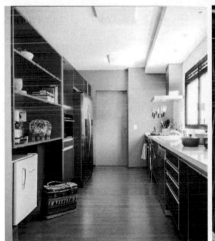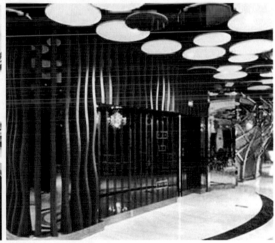

圖 1-19　環境藝術設計色彩（2）

1.2　設計色彩教學的目的和意義

　　資訊時代，設計色彩已經應用於諸多領域，並作為藝術設計教育的基礎而一直備受關注，現已成為各大設計類院校必修的專業基礎課程程之一。不斷深入探討設計色彩的教學目的和意義，期望能培養大批有設計意識和色彩應用能力的專業設計師，從而不斷提升人們的生活藝術水準。

1.2.1　設計色彩教學的目的

　　設計色彩教學的目的有以下 3 個方面。第一，在理解「設計」和「設計色彩」含義的基礎上，培養學生的創造性思考能力，開發學生對色彩應用的潛力和聰明才智。認識自身，為自由創作提供超強想像力和創造力。第二，培養學生的邏輯思考能力與形象思考能力，更廣闊地拓展新的設計語言、手法和領域。第三，側重培養學生直覺的、主觀的、感受性的色彩建立能力，進而延伸到理性的、抽象的、設計應用的色彩表現，最終使設計與色彩系統融合並使設計師在創作中能靈活地變通與自由地發揮。（圖 1-20 ～圖 1-22）

圖 1-20　西瓜的創意設計（1）

圖 1-21　西瓜的創意設計（2）

圖 1-22　環境藝術設計色彩（3）

1.2.2　設計色彩教學的意義

　　設計色彩教學是針對商品而言的，對於商品來說，色彩是首先要應用的設計元素，任何一個領域都離不開色彩的參與。現今，設計色彩無論從食品到服裝、從書籍到電視、從農業到資訊科技業、從藝術到航空、從交通到環境，甚至連自然景觀的色彩也加入現代的設計中來。在很多領域，由於有了設計色彩的參與，更加活躍了社會經濟的發展，規範了人類的行為方式，如交通、軍事、醫療、消防等系統；強化了人的情緒，增強了人的愉悅度、參與度和購買力，如飲食、服飾、娛樂、建築等系統。總之有了設計色彩的參與，人類的社會生活才變得更加豐富多彩。因此，設計色彩的教學意義重大。（圖 1-23 ～圖 1-26）

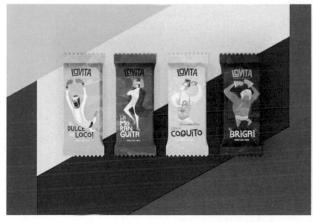

圖 1-23　包裝藝術設計色彩

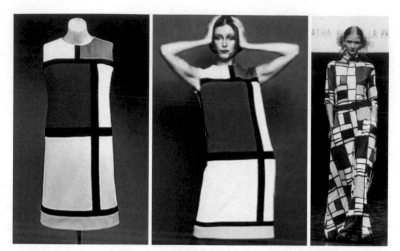

圖 1-24　服裝藝術設計色彩（1）

圖 1-25　產品藝術設計色彩（2）

圖 1-26　環境藝術設計色彩（4）

1.3 設計色彩教學的要求和方法

　　設計色彩的教學一定要打破閉門造車的局限性，建立起與市場接軌的意識。設計類院校要對設計色彩教學提出具體的要求和訓練方法，以便完成設計色彩的教學任務，從而培養出能為市場服務的色彩應用專業人才。

1.3.1 設計色彩教學的要求

　　針對時代對設計的需要，設計色彩的教學過程中對學生的學習有以下要求。

1. 打破傳統單純寫生教學的模式，要學生從色彩構成的思考逐漸轉換成設計色彩的創造性思考，要對設計意識、思考、觀念、方法、創意以及對設計的目的、方式、流程等與設計相關的知識有一個整體的認識。

2. 在設計色彩的教學過程中，引導學生建立為市場服務的意識。因為，檢驗設計色彩教學唯一的標準就是能否得到市場的認同，如果沿用傳統的教學模式，就不能培養出具有市場服務意識和觀念的設計人才。（圖 1-27 ～圖 1-29）

圖 1-27　廣告藝術設計色彩

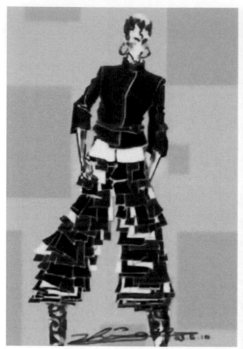

圖 1-28　服裝藝術設計色彩（2）

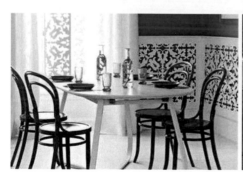

圖 1-29　環境藝術設計色彩（5）

1.3.2　設計色彩教學的方法

　　設計色彩教學的方法每個學校都不盡相同，也有著不少爭議，但在強調基本功夫、服務於市場與創新上是一致的。關鍵在於如何掌握一個由淺入深、從感性到理性、從共性到個性、從模仿到創新的系統訓練過程。透過學習、吸收、消化他人之長來形成自己的教育特色是諸位設計科系教師的職責。我們不但要把學生培養成為有創造能力的設計師，而且要讓學生掌握一定的設計技能，更重要的是要培養學

生良好的設計創意能力，形成強烈的服務市場意識。因此，要在教學中掌握以下方法，以完成設計色彩教學的任務。

1・色彩寫生

　　色彩寫生是所有學習色彩的人必須接受的訓練。其目的是訓練學生把自己觀察到和體驗到的色彩，透過手和眼表現出來，並逐漸了解物體的色彩關係，建立起設計的意念，從客觀到主觀逐步協調，以便提高色彩表現的能力。（圖1-30～圖1-33）

圖1-30　納蘭霍（Eduardo Naranjo）的色彩寫生

圖1-31　畢卡索（Pablo Ruiz Picasso）的色彩寫生

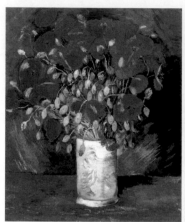
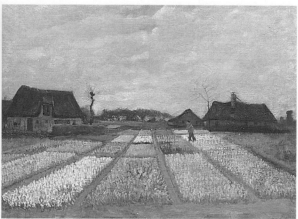

圖 1-32　梵谷（Vincent van Gogh）的色彩寫生

圖 1-33　羅中立的色彩寫生

2‧色彩臨摹

　　色彩臨摹是直接把著名畫家透過艱苦探索得來的成果吸收為自己的知識和技能，是比較快捷的一種學習方法。但臨摹畢竟只是學習方法而不是目的，當熟悉了這些表現技巧以後，最好能有自己的想法。（圖 1-34 ～圖 1-37）

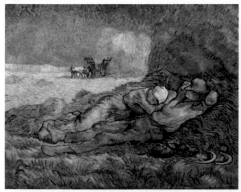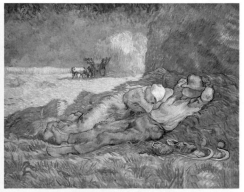

圖 1-34　臨摹梵谷作品的學生作業（1）

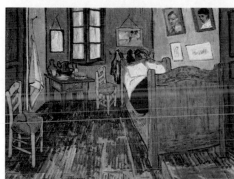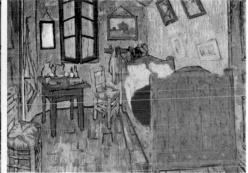

圖 1-35　臨摹梵谷作品的學生作業（2）

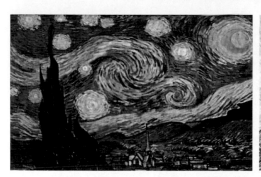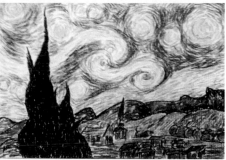

圖 1-36　臨摹梵谷作品的學生作業（3）

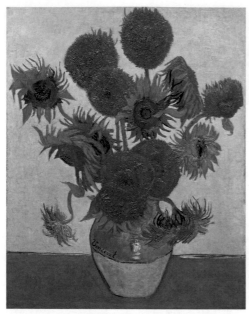
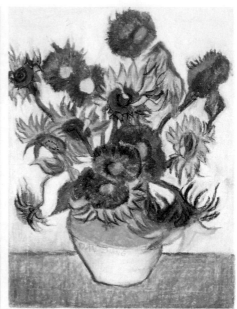

圖 1-37　臨摹梵谷作品的學生作業（4）

3・色彩借鑑

　　色彩借鑑是根據原作的基本色彩關係進行顏色的系統組合，這種方法既能讓學生們借鑑大師的色彩應用經驗，又能發揮自己的主觀能動性，以便創造性地進行重新設計，深入貼切而又快樂地表達自己的色彩感受。（圖 1-38 ～圖 1-41）

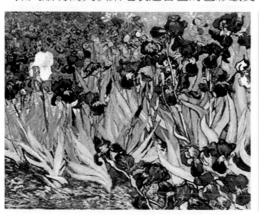
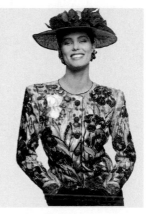

圖 1-38　借鑑梵谷作品中的色彩而創作的學生作品

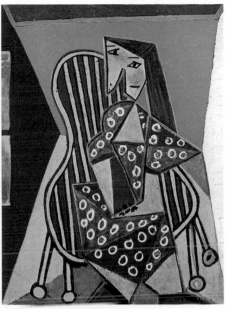

圖 1-39　借鑑畢卡索作品中的色彩而創作的學生作品

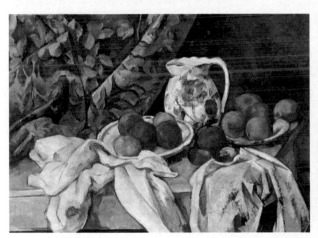

圖 1-40　借鑑塞尚作品中的色彩而創作的學生作品

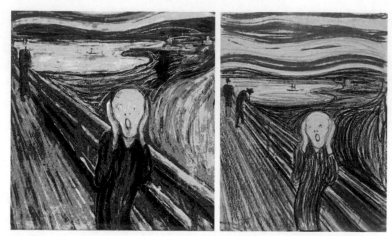

圖 1-41 借鑑孟克（Edvard Munch）作品中的色彩而創作的學生作品

4・色彩想像

色彩想像是在前幾步訓練的基礎上做昇華，是創造性思考最好的訓練。讓大師們的色彩經驗自然而然地和自己的作品融為一體。但不管是受誰的影響，我們的目的是要把每一位學生培養成具有藝術家和設計師的氣質、有獨立的色彩感覺並與市場接軌的人。（圖 1-42 和圖 1-43）

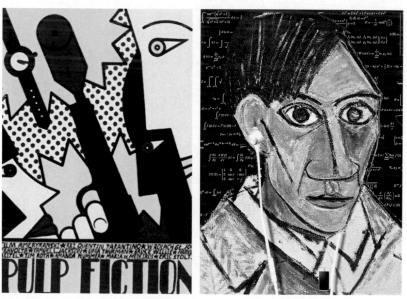

圖 1-42 平面想像色彩設計作品（1）

圖 1-43　平面想像色彩設計作品（2）

1.4　顏料與工具的應用

　　顏料是色彩表現的載體，種類多種多樣，不同的載體和繪畫工具會有不同的效果。因此，隨著表現對象的不同，應採用不同性質的載體和相應的工具來作畫，才能獲得多種不同的效果。

1.4.1　油畫顏料與工具的應用

1‧油畫顏料

　　油畫顏料是一種油畫專用繪畫顏料，由顏料粉加油和膠攪拌研磨而成，用透明的植物油調和，在做底層的布、紙、木板等材料上使用。它起源並發展於歐洲，到近代成為世界性的重要繪畫材料。油畫顏料質地穩定，具有乾得慢、不透明、覆蓋力強、色彩豔麗等特點，可以層層疊加，反覆修改而不會龜裂。（圖 1-44）

1白色	1白色	淺灰	灰色	深灰	8藍蓮	8淺蟹灰	8淡青灰	8灰豆綠
芽黃灰8	米駝8	月灰8	豆沙紅8	紅灰	茶灰	藍灰	綠灰	圖美綠
圖美黃	拿坡里黃	肉色	管鞦韆	橙棕·橙	青蓮	天藍	橄欖灰	粉綠
1檸檬黃	中黃	1樓黃		1赭石	1熟褐	1群青	1橄欖綠	淡綠
1淡黃	1土黃			1深紅	1黑色	普魯士藍	墨綠	1翠綠

圖 1-44　油畫色彩顏料

2・油畫工具

1. 油畫筆：油畫筆有寬窄、方圓之分，主要特點是筆頭具有寬度和較強的彈性，較水彩和水粉筆硬。畫時有筆觸，落筆成面，能用塊面和明暗關係來表現對象。油畫的表現性強、覆蓋力強，給人一種穩重厚實之感，用油畫筆表現的環境空間能使人產生身臨其境的真實感。（圖 1-45 ～圖 1-47）

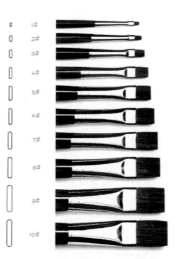

圖 1-45　油畫筆的類型

圖 1-46　油畫寫生

<p style="text-align:center">圖 1-47　油畫電影《梵谷：星夜之謎》中的油畫</p>

2. **油畫刀：**主要用於在調色板上調和油畫顏料，同時用來清理調色板上的廢舊顏料，還可用於製作大型畫布打底。在現代繪畫技法中也用於大面積塗色，製作各種肌理效果。（圖 1-48）

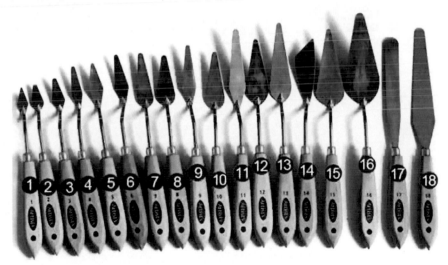

<p style="text-align:center">圖 1-48　油畫刀的型號</p>

3. **油畫板和調色油：**油畫板是用來調和並放置顏料的平整板面，一般是木質板，完全不吸油。調色油是繪製油畫的媒介油類，主要是用來稀釋油畫顏料，在繪畫過程中使用，可增加顏色的光澤度，也具有控制顏色乾燥速度的作用，同時也可利用其流動性達到所需要的繪畫效果。有乾燥速度一般的普通調色油，也有乾燥速度較快的速乾油。想要顏色乾得慢，有亞麻油等，可根據表現技法不同來使用。（圖 1-49）

4. **油畫布：**油畫布是在特定的布料基本材料上塗覆阻止油料、溶劑、水等滲透的塗層底層，用來繪製油畫的布類。材料主要是緊密平整的棉質帆布、亞麻布等。由於亞麻布堅固、伸展性小、耐腐蝕、不易霉變、抗髒污、散溼快，而且亞麻織品尺寸穩定、保存耐久，所以是傳統的優良畫布，深受油畫愛好者的青睞。（圖 1-50 ～圖 1-52）

圖 1-49　油畫板和調色油

圖 1-50　油畫布

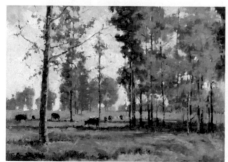

圖 1-51　油畫表現（1）

圖 1-52　油畫表現（2）

1.4.2 水粉顏料與工具的應用

1 · 水粉顏料

　　水粉是一種用水可以稀釋調配的顏料，多數較不透明，由粉質的材料組成，用膠固定，覆蓋性比較強，具有乾得快的特點。因此，畫水粉的時候經常會從最深的顏色下筆。如果有耐心，也可以像油畫一樣一層層蓋上去，不過顏料溼的時候顏色比較深，乾了顏色會變淺。（圖 1-53 和圖 1-54）

圖 1-53　水粉顏料

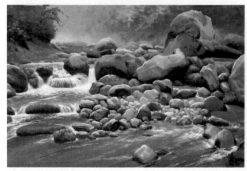
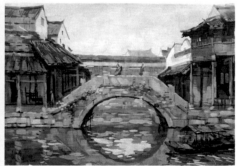

圖 1-54　水粉作品

2 · 水粉畫筆

　　水粉畫筆也有軟硬、寬窄、方圓之分，比油畫筆軟，筆頭具有寬度和彈性。畫時自然流暢，軟綿舒適。因筆端具有一定的寬度，落筆成面，用塊面和明暗關係來表現對象。用水粉畫筆表現的作品，較水彩厚重，表現力較強，不過受到水分的限

制，需要多畫多累積經驗才能得心應手。（圖 1-55 ～圖 1-59）

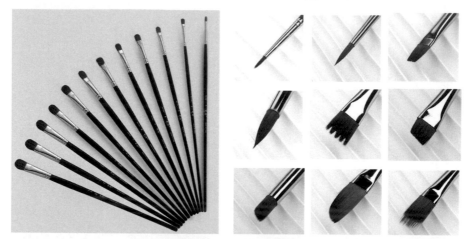

圖 1-55　水粉畫筆的型號

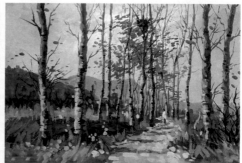

圖 1-56　水粉寫生（1）

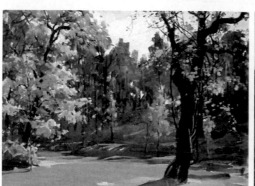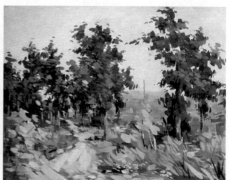

圖 1-59　水粉寫生（2）

圖 1-57　水粉人物

圖 1-58　水粉動漫創作

1.4.3　水彩顏料與工具的應用

1·水彩顏料

　　水彩是一種用水可以稀釋調配的顏料，多數較為透明，有植物顏料和礦物顏料之分，用膠固定，覆蓋性比較弱，具有乾得快的特點，因此，畫水彩的時候經常會留出輪廓，從深處入手。不過顏料溼的時候顏色比較深，乾了顏色會變淺。（圖 1-60

和圖 1-61)

圖 1-60　水彩顏料

圖 1-61　水彩畫

2 · 水彩畫筆

　　水彩畫筆有軟硬、寬窄、方圓之分，圓的與毛筆相似。主要特點是筆頭有彈性，比較軟，吸水性較強，比中國毛筆容易掌握。由於水彩顏料透明性很好，所以畫面清新通透。筆頭多樣，表現起來靈活多變，可以用來畫單色，也可畫彩色速寫。用水彩畫筆表現的環境清新溫暖，有極強的空間感。（圖 1-62 ～圖 1-66）

圖 1-62 水彩筆的特性和顏料

圖 1-63 水彩畫

圖 1-64 水彩動漫創作

圖 1-65　靜物水彩畫

圖 1-66　風景水彩畫

1.4.4　國畫顏料與工具的應用

1・國畫顏料

1. **國畫顏料是用來畫國畫的專用顏料：**一般分成礦物顏料與植物顏料兩大類，礦物顏料的特點是不易褪色、色彩鮮豔；植物顏料主要是從樹木花卉中提煉出來的。（圖 1-67 和圖 1-68）

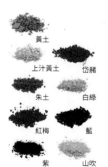
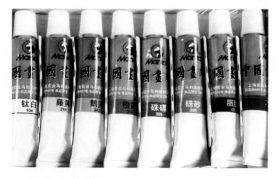

圖 1-67　國畫顏料

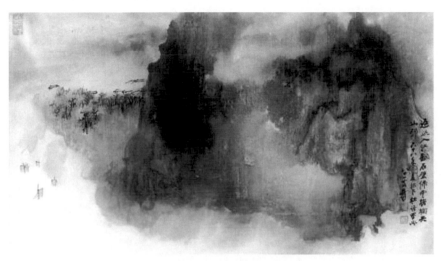

圖 1-68　張大千國畫作品

2. 墨：墨是古代書寫和繪畫用到的墨錠，是最重要的繪畫顏料之一。主要原料是碳煙、松煙、膠等，國畫家可用來表現豐富的灰色層次。（圖 1-69 和圖 1-70）

圖 1-69　墨

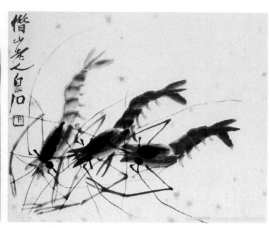

圖 1-70　國畫作品

2・國畫工具

1. **宣紙：** 宣紙是傳統的古典書畫用紙，始於唐代、產於涇縣，因唐代涇縣隸屬宣州管轄，故因地得名為宣紙，迄今已有 1,500 餘年歷史。宣紙有經久不脆、易於保存的特點。按加工方法不同分為原紙和加工紙，規格按大小分為四尺、五尺、六尺、七尺金榜、尺八屏、八尺、丈二、丈六等。除了用於書畫外，也是畫寫生的很好選擇，能表現出豐富的肌理效果。（圖 1-71）

圖 1-71　宣紙與書法

2. **毛筆：** 毛筆是傳統的書畫工具，有極強的表現力，也是理想的速寫工具。用毛筆畫速寫可透過中鋒、側鋒、偏鋒和逆鋒等不同的運筆方式，運用點、染、擦、皴等表現手法畫出濃淡粗細的線條和虛實不同的色塊，可充分展示毛筆用筆的韻味。毛筆有狼毫、羊毫、兼毫 3 種，狼毫較硬，羊毫較軟，兼毫剛柔並

濟，不硬不軟。但由於毛筆攜帶不方便也不易掌握，因此用毛筆畫速寫多用於課堂，較少用於室外。（圖 1-72）

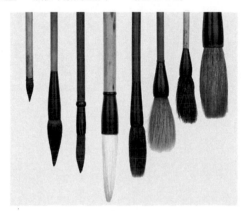

圖 1-72 毛筆的特性

3. **硯臺和印章：**硯也稱為研，是傳統手工藝品之一，硯臺與筆、墨、紙合稱為「文房四寶」，是書法和國畫的必備用具。硯材的運用也極為廣泛，其中以廣東肇慶的端硯、安徽歙縣的歙硯、甘肅卓尼的洮河硯、山西絳縣的澄泥硯最為突出，稱作「四大名硯」。印章也稱圖章，是印於國畫作品或文件上的工具，一般都會先蘸上顏料再印上，製作材質有石頭、玉石、金屬、木頭等。（圖 1-73 和圖 1-74）

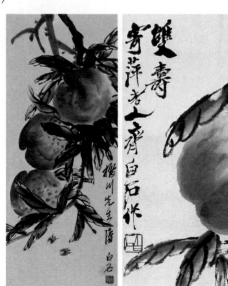

圖 1-73 齊白石的壽桃圖

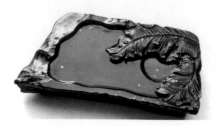

圖 1-74　硯臺和印章

1.4.5　彩色原子筆的應用

　　原子筆（圓珠筆）是一種油性的書寫工具。彩色原子筆是有不同顏色的油性筆，有時也用於繪畫。原子筆由於筆尖有一個珠子滾動，比較圓滑，表現與針筆差不多。其手法基本也以點、線為主，透過排列與疊加表現明暗層次，線條清晰而發亮，可以利用各種肌理表現不同的質感。原子筆攜帶方便，完稿後易於保存，多用於室外速寫。其缺點是不易表現大面積的調性，容易油膩。（圖 1-75 ～圖 1-78）

圖 1-75　彩色原子筆的特性和表現

圖 1-76 彩色原子筆繪製的花卉和水果

圖 1-77 彩色原子筆繪製的動物和人物

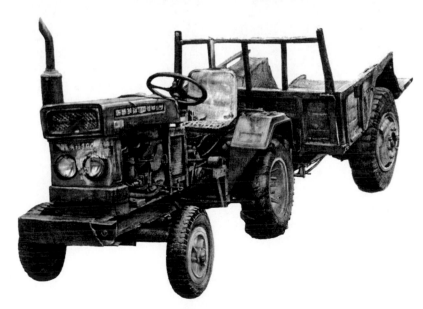

圖 1-78 道具寫生（原子筆）

1.4.6 麥克筆的應用

　　麥克筆有水性和油性兩種，筆頭的形狀大致分為不同粗細的圓頭或正、斜的方頭，寬窄也各不相同，能夠繪出粗細不同的邊緣線條。麥克筆繪製的線條，顏色透明而鮮豔，可以鋪設大面積的色塊，因而成為流行的速寫工具。麥克筆在停頓時會產生堆積的效果，利用得當的話，能產生富有節奏感的協調效果，與質感較粗的紙質結合使用還能產生飛白、鏤空的效果，以增強畫面的感染力。（圖1-79和圖1-80）

圖 1-79　麥克筆的特性和表現

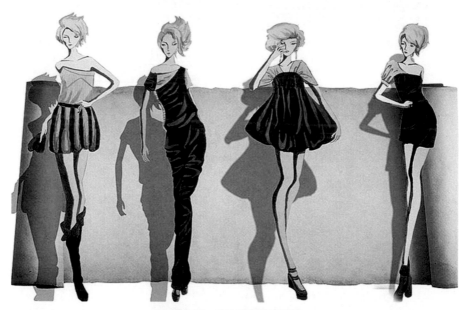

圖 1-80　麥克筆畫的服裝畫

1.4.7 彩色鉛筆的應用

　　彩色鉛筆因其柔軟細膩的質感、獨特的色彩魅力和攜帶方便而贏得了繪畫者

的青睞。但需要注意的是，彩色鉛筆的色塊是靠線條的排列交織和疊加產生的，因此在顏色使用上要儘量避免產生混亂感。水溶性彩色鉛筆所畫出的筆觸能夠溶解於水，用毛筆加以渲染，可得到水彩的效果。（圖 1-81 和圖 1-82）

圖 1-81　彩色鉛筆的特性和表現

圖 1-82　用彩色鉛筆繪製的場景

1.4.8　蠟筆的應用

　　蠟筆是將顏料摻在蠟裡製成的筆，可有數十種顏色，用起來並不那麼流暢。蠟筆沒有滲透性，是靠附著力固定在畫面上，不適宜用在過於光滑的紙、板，也不能透過色彩的反覆疊加求得複合色。一些畫家用它進行一些色彩記錄。（圖 1-83 和圖 1-84）

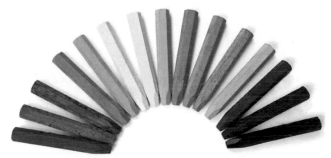

圖 1-83　蠟筆的特性和表現

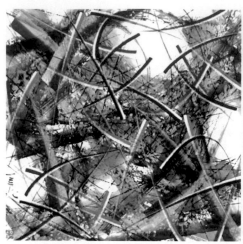

圖 1-84　蠟筆的作品

　　總之，藝術創作總是伴隨著繪畫技術的發展、新材料的開發而不斷進步的，我們應深入開發不同工具材料的色彩表現潛力，以推動藝術表現的不斷深入。雖然表現技法可以不斷進步，但藝術修養卻需要經過長期思考和辛勤累積。工具就是工具，永遠代替不了思想，只有熟能生巧，別無選擇。訓練時可以先選擇一種易於掌握的工具，不要急於求成，因為任何的繪畫工具材料與繪畫技巧都是為作品服務的。（圖 1-85 和圖 1-86）

圖 1-85　畢卡索的油畫作品

圖 1-86　張大千的水墨作品

思考與練習

1. 了解設計色彩的含義和目的，收集和觀摩大量名家的優秀設計色彩作品。
2. 掌握設計色彩的方法，思考如何與自己的所學相結合。
3. 了解不同繪畫工具的特點，體會不同的色彩效果。
4. 結合優秀平面設計作品中的色彩應用，寫出自己對平面設計色彩應用的認識。
5. 結合優秀動漫設計作品中的色彩應用，寫出自己對動漫設計色彩應用的認識。
6. 結合優秀產品設計作品中的色彩應用，寫出自己對產品設計色彩應用的認識。
7. 結合優秀服裝設計作品中的色彩應用，寫出自己對服裝設計色彩應用的認識。
8. 結合優秀環境藝術設計作品中的色彩應用，寫出自己對環境藝術設計色彩應用的認識。

Chapter

02

色彩的基本理論

學習目標：透過學習，使學生們了解色彩的產生原理、混合原理以及基本屬性，
熟練地掌握色立體中各色的基本關係，並應用於設計之中。

學習重點：透過本章的學習，掌握色彩的基本原理、基本屬性以及相互關係。
掌握色立體中各色的相互關係，以便在設計時能準確而靈活應用。

2.1 色彩的生理現象

人們平時能看到五彩繽紛的色彩，一是離不開「光」；二是離不開我們人類特有的視覺器官——眼睛。色彩的發生是光對人的視覺和大腦產生作用的結果。當然，對於沒有視覺的人來說是感受不到大自然的色彩的。當「光」進入人們的眼睛時，眼球內側的視網膜受到光的刺激，視覺神經就會將這些刺激傳至大腦的視覺中樞，從而就產生了色的感覺。即經過光—眼睛—視神經—大腦這幾個環節，才能感知色彩的相貌，這就是光刺激眼睛所產生的視覺感受。但對感受到的顏色是否喜歡，大腦所做出的判斷就比較複雜了，這與人的生活環境、習慣、地域和愛好有很大關係。這些內容以後將做詳細講解。這裡所說的是色彩產生的生理因素。（圖 2-1 和圖 2-2）

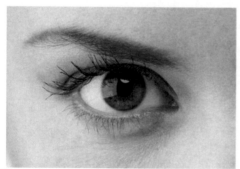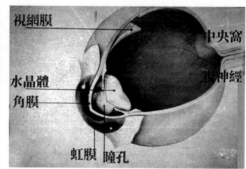

圖 2-1　眼睛與眼睛的結構

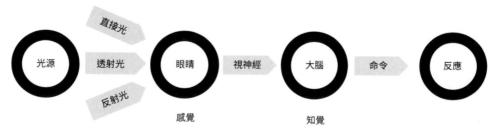

圖 2-2　感受光的過程

2.2　色彩的物理理論

2.2.1　色彩的物理原理

　　大自然中的色彩五彩斑斕、豐富多彩，這些都離不開「光」的作用。如果離開了光，萬物就失去了它們特有的色彩魅力，也就不會產生視覺活動。因此在了解了色彩產生的生理現象的同時，也要了解色彩產生的物理原理。

1）光源與光源色

　　一般認為，宇宙間凡是能自行發光的物體都叫做光源。我們把它分為兩種，一種是自然光，主要是指太陽；另一種就是人造光，比如，電燈泡發出的光、蠟燭光、燈光等。其中，太陽光是我們最重要的研究對象。在宇宙間，有許許多多的恆星都能自行發光，但只有太陽離我們最近，它不斷供給地球光與熱，我們把太陽光稱為自然光。還有其他人造光，由於其波長不同，會帶有不同的顏色，我們稱為色光，但它們都是光源，會影響物體色彩的呈現，又稱為光源色，在以後塑造物體時會經常用到。（圖 2-3 ～圖 2-6）

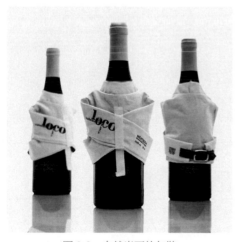

圖 2-3　自然光下的包裝

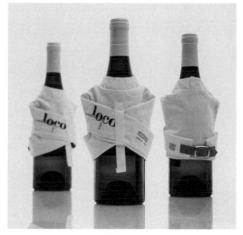

圖 2-4　藍色光下的包裝

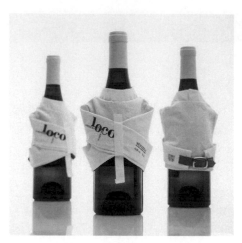

圖 2-5　電燈泡下的包裝　　　　　　　　圖 2-6　紅光下的包裝

2）可見光與不可見光

　　現代物理學證明，人們用眼睛所能看到的光的範圍是很小的。光與無線電波、X
射線、γ 射線、紅外線、紫外線等是同樣的一種電磁波輻射能，由於這種輻射能是以
電磁波的形式傳遞的，所以光又用波長來表示。波長有長短之分，波的長度不同，
電磁波的性質就會完全不同。一般人人類能看到的波長範圍為 380 ～ 780nm，我們
稱為可見光部分；低於 380nm 為紫外線、X 射線、γ 射線、宇宙射線；高於 780nm
為紅外線、雷達回波、無線電波、交流電波，這些都是不可見光，用儀器才能看到。
（圖 2-7 和圖 2-8）

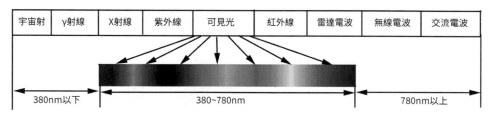

宇宙射	γ射線	X射線	紫外線	可見光	紅外線	雷達電波	無線電波	交流電波

380nm以下　　　　　　　　　380~780nm　　　　　　　　　780nm以上

圖 2-7　可見光與不可見光

顏色	波長 (nm)	範圍 (nm)
紅	700	640~750
橙	620	600~639
黃	580	550~599
綠	520	510~549
藍	490	480~509
靛	470	450~479
紫	420	400~449

圖 2-8　七色波長的範圍

3）光譜、單色光與複色光

　　所謂光譜，就是把光進行分解。英國物理學家牛頓在 1666 年做的一次成功的色散實驗。他將一束光引進暗室，利用三稜鏡折射到白色螢幕上，結果在單色螢幕上顯現出了一條美麗的色帶，分別是紅、橙、黃、綠、藍、靛、紫 7 種顏色，7 種顏色混合在一起又產生了白光，這種光的散射就是光譜。由於光的物理性質是由光的波長和振幅兩個因素決定的，波長的長短決定了色相的差別，波長相同而振幅不同，則決定了色相的明暗差別。（圖 2-9 和圖 2-10）

圖 2-9　牛頓做的色譜實驗

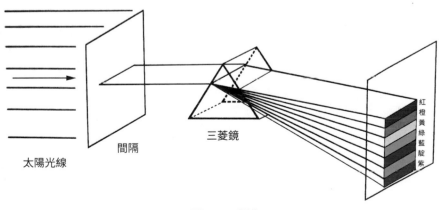

圖 2-10　光譜

透過這次實驗，牛頓發現自然光被分解成紅、橙、黃、綠、藍、靛、紫 7 種顏色，這些色光是不能再分解的光，叫單色光。後來透過凸透鏡，把分散的 7 種光又集中到一點，成為「白光」，我們把白光叫做複色光。（圖 2-11）

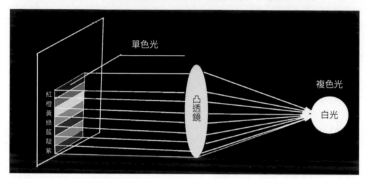

圖 2-11　單色光和複色光

4）固有色（物體色）與環境色

日常生活中，我們見到各種各樣的物體呈現出各式各樣的顏色，如紅色的蘋果、綠色的樹葉、黑色的頭髮……其實，這是因為物體受到光的照射後產生的吸收、反射、透射等現象。當光線照到不透明的物體表面時，一部分光線被吸收，一部分光線被反射在眼睛中，這就是我們所看到的物體所固有的顏色，稱為固有色（物體色），一般呈現在物體明暗交界的區域。但是在通常情況下，物體還會受到周圍環境的影響而形成不同的色彩，叫環境色，一般展現在明暗交界區域以外的部分。（圖 2-12）

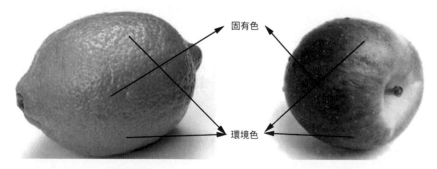

圖 2-12　檸檬和蘋果在光的作用下展現出的固有色和環境色

2.2.2　色彩的屬性

色彩的屬性是指色彩的三原色、三間色和複色。

　　所謂原色，是指不能用其他色混合而成的色彩，而它卻可以按照不同的比例混合出任何顏色。

　　所謂間色，是指由兩種原色按同等比例相混合而成的色彩。

　　所謂複色，是指 3 種以上的色彩相混合而成的色彩。

　　目前，大家公認的原色、間色、複色有兩套系統，一套是站在光學的角度上講的，即光的原色、間色和複色；一套是站在顏料的角度上講的，即色彩的原色、間色和複色。

　　科學證明，色光的原色有 3 種，分別是紅色光、綠色光、藍色光。間色有 3 種，分別為黃色光、青色光和洋紅光。複色光就很多了，如白色光等。色彩的原色也有 3 種，分別為洋紅、黃色和青色。間色也有 3 種，分別為紅色、藍色和綠色。複色也有很多，如黑色等。（圖 2-13 和圖 2-14）

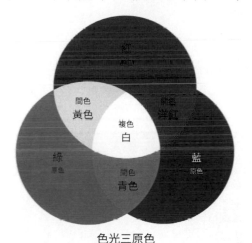

色光三原色

圖 2-13　色光三原色、三間色和複色

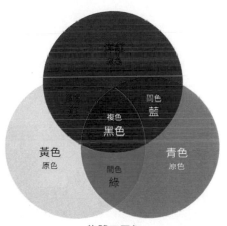

物體三原色

圖 2-14　色彩三原色、三間色和複色

2.2.3　色彩的混合

　　色彩混合是指兩種或兩種以上的色彩相混合而形成的新的色彩。色彩的混合有 3 種類型，分別為正混合（又稱「加法混合」）、負混合（又稱「減法混合」）和中間混合。我們通常學習的是以顏色混合為主。

1）正混合

　　正混合又稱為色光混合，是將兩種或兩種以上的色光投照在一起，產生新的色光。並且新色光的亮度為相混色光的亮度之和。即混合的色光越多，則亮度越高，

因此叫做正混合。

前面講到色光的三原色為紅色光、綠色光和藍色光，它們中的任何兩種色光按同等比例相加，就可得到三間色。三原色光按同等比例相加，就會得到近似於白光的白色光。（圖 2-15）

紅色光＋綠色光＝黃色光
紅色光＋藍色光＝紫色光
綠色光＋藍色光＝青色光
紅色光＋綠色光＋藍色光
＝白色光

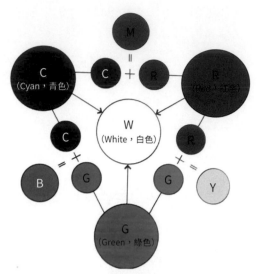

圖 2-15　色光混合

各色光相加，因比例、亮度、彩度不同，會得到各種豐富的色光效果。普遍應用於舞臺燈光設計、景觀照明攝影等，對動漫設計也是很適用的。（圖 2-16 ～圖 2-18）

圖 2-16　舞臺燈光設計

圖 2-17　光構成設計

圖 2-18　光的混合

2）負混合

　　負混合又稱減法混合或色料混合，是將兩種或兩種以上的顏色相混在一起而產生的新的色彩，而且色彩的亮度較之混合前的色彩有所下降，混合的成分越多，則色彩越暗，因此，叫做負混合。

　　前面講到色彩三原色分別為洋紅、黃和青。它們中的任何兩種色按同等比例相加，則會得到三間色；3 種顏色按同比例相加，則為黑色。（圖 2-19）

　　洋紅 + 黃 = 紅色
　　黃 + 青 = 綠色
　　洋紅 + 青 = 藍色
　　洋紅 + 黃 + 青 = 黑色

從這些情況可以看出，色光的三原色正好是色彩三間色，色彩三原色正好是色光三間色。而 3 種原色按同等比例相加，色光與色彩正好相反（一白一黑）。

值得注意的是，從理論上來講，色彩三原色可以按不同比例混合出一切色彩。但實際上，由於顏料的飽和度不夠，三原色要想混合出所需的一切色彩是很難辦到的，還得借助於彩度較高的其他顏色。掌握顏色混合的原理和規律可為我們運用色彩時提供依據和方便。（圖2-20 ～圖 2-22）

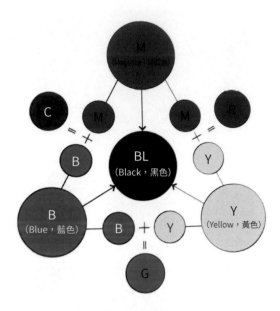

圖 2-19　色料混合

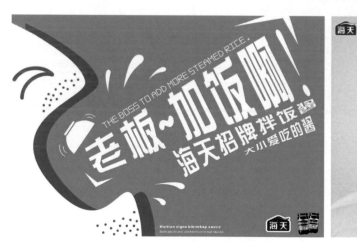

圖 2-20　設計色彩負混合（1）

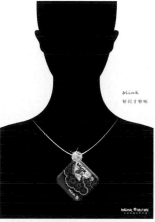

圖 2-21 設計色彩負混合（2）

圖 2-22 設計色彩負混合（3）

3）中間混合

中間混合又稱並置混合，是將分離的色彩並置在一起產生相互影響，在一定的空間裡，產生視覺上的混合。從生理學角度去解釋，即一個物體在視網膜上投影的大小，不僅取決於物體自身的大小，還取決於物體與眼睛之間的距離。當把不同的顏色並置在一起，在視網膜上的投影小到一定程度時，眼睛就很難分辨出每一個具體的色彩。把這兩種不同的色彩在視覺中相互混合，就會產生出一種新的色彩。這

種混合受空間距離的影響,所以又叫中間混合,也符合色彩混合原理。(圖 2-23 和圖 2-24)

圖 2-23　服飾色彩的中間混合

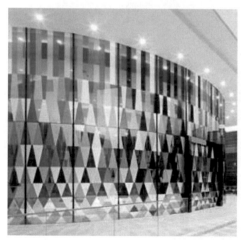
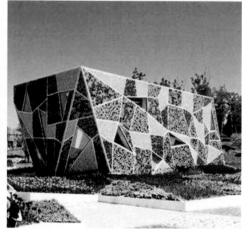

圖 2-24　建築色彩的中間混合

2.3　色彩的要素

我們的視覺感受到的一切色彩,都具有色相、明度、彩度 3 種屬性,也稱色彩的三要素。

2.3.1　色相

　　色相是指色彩的相貌。即能夠確切地表示某種色彩的名稱，如黃色、紅色、藍色等。

　　而每種基本色相，按照不同的色彩傾向又進一步分成不同的色系，如紅色系中有玫瑰紅、桃紅、橘紅、大紅、深紅、朱紅、紫紅等；黃色系中有檸檬黃、橘黃、土黃等；綠色系中有淺綠、草綠、翠綠、橄欖綠、墨綠等；藍色系中有湖藍、鈷藍、群青、鈦青藍、普魯士藍等。這就好像是事物的發展一樣，有一個「量」、「質」、「度」的變化。量變到一定程度就會發生質變；只要是質變了，色相就變了。這裡有一個度的變化，超過了度就會發生質變，就不是原來的那種色彩了。

　　在色彩體系中，紅、橙、黃、綠、藍、紫為6種基本色，只要紅與紫首尾相接，就會形成六色色相環。此色相環只表現色彩的三原色和三間色。如果在六色之間各增加一個過渡色即紅橙、黃橙、黃綠、藍綠、藍紫、紅紫六色就形成了十二色相環。如還繼續增加過渡色就會出現二十四色相環、三十六色相環、四十八色相環等。其色彩變得更加微妙、柔和而富於節奏。另外值得注意的是，色相環中的顏色一般都是由三原色調出來的，這種練習對學生是一種很好的訓練方法。（圖 2-25 ～圖 2-28）

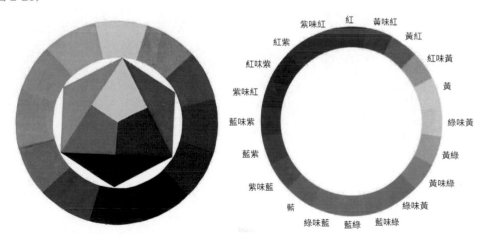

圖 2-25　色相環練習

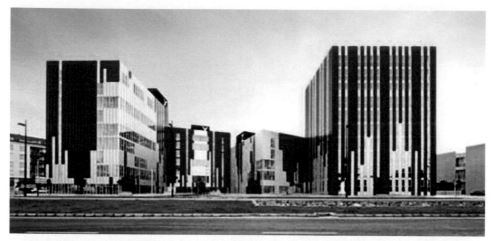

圖 2-26　建築設計色彩

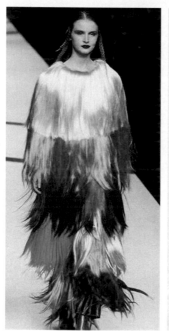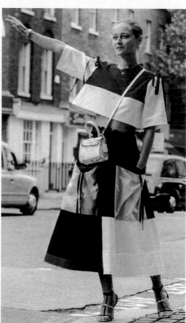

圖 2-27　服飾設計色彩

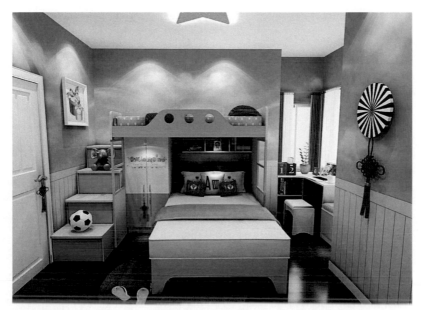

圖 2-28　室內設計色彩

2.3.2　明度

　　明度是色彩的明暗程度。色彩的明度有兩種情況，一種是同一色相的不同明度，如同一色相在不同強度光線照射下，會發生不同的變化。強光照射下亮度高，弱光照射下亮度低。同一色相加白、加黑也會產生明度上的差別，出現深淺不同的明暗層次。另一種是由於反射光線的不同，也會出現明度差異。如有彩色中的各種色彩，它們反射光線的程度不同，黃色在光譜中處於中心位置，因此它最亮，視知覺度最高。紫色處於光譜的邊緣，視知覺度最低，因此明度最低。綠色處於光譜的中間，為中間明度，這在十二色相環中或是二十四色相環中都可呈現出來。

　　色彩的明度是任何色彩都具有的屬性。它的變化最能表現物體的空間感和節奏感。色彩明度降低與提高的辦法就是加黑、加白或是與其他深色、淺色相混合。只是前者色相不會改變而後者就會有色相上的變化。比如，黃色加入黑色，其明度降低，但色相不變；而黃色與藍色相加，其明度會降低，色相也相應地變為綠色。（圖 2-29 ～圖 2-31）

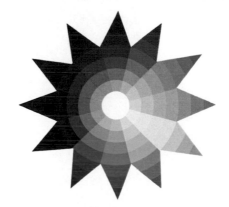

圖 2-29　色彩明度圖

圖 2-30　色彩明度（平面設計作品）

圖 2-31　色彩明度（室內設計）

2.3.3　彩度

　　彩度是指色彩的純淨程度，也稱飽和度。一般情況下，光譜中的 7 種單色光，是最純的顏色，為極限彩度。它表示色光中所包含該色的成分，成分越多，則彩度

越高；成分越少，則彩度越低。在有彩色中，三原色的彩度最高。其他顏色都是由這3種顏色相配而成，但相對來說市場上賣的十二色、二十四色，被認為是最純的顏色，只要在裡面加入任何色彩，都會降低該色的彩度。比如，在藍色中加入白色、灰色、黑色，會提高或降低藍色的明度，但彩度也會降低。因此，在應用時要根據自己的設計目的而靈活掌握。（圖2-32～圖2-34）

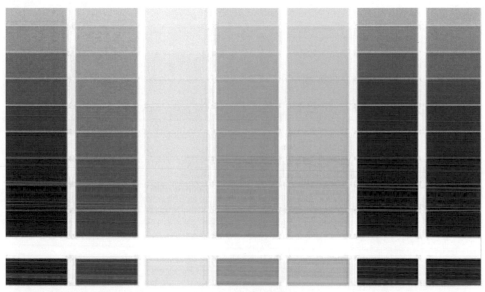

圖2-32 色彩彩度增減

圖2-33 色彩彩度（動漫場景設計）

圖 2-34　色彩彩度設計

2.3.4　色相、明度、彩度三者之間的關係

　　任何色彩組合都離不開色彩三屬性之間的相互協調。它們之間的相互關係表現著創作者的情感，影響著觀賞者的感受。一個精通色彩的大師，既能巧妙地處理三屬性之間的關係，也能隨心所欲地表達自己的思想情感。

　　在同一色相的情況下，如果加白、加黑，會影響其明度，同時也會影響其彩度，但主要是影響其明度。但如果加入同明度的灰色，則會影響該色的彩度，加入得越多，則彩度越低；加入得越少，則彩度越高。

　　在不同色相中，本身就存在著明度的變化。如果我們給某一純色加入其他色相，不但會影響該色的明度，而且會影響該色的彩度和色相。例如，在十二色相環或是二十四色相環中，各色相的明度本身存在著差別。如果在黃色中加入紅色，則黃色的明度會降低，彩度也會相應降低，但色相也會變成橙色；如果在黃色中加入藍色，則黃色的明度和彩度都會降低，色相也變為綠色。因此，按照設計者的意圖，靈活應用這些關係，是一個設計者應該具備的素養之一。（圖 2-35 ～圖 2-37）

圖 2-35 平面色彩設計

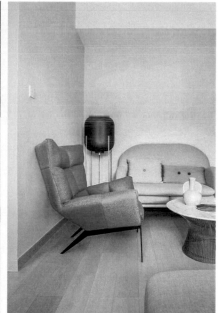

圖 2-36 室內色彩設計

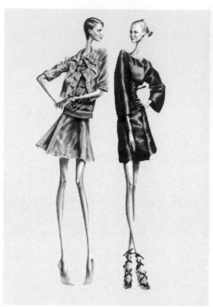

圖 2-37　服裝色彩設計

2.4　色立體

人們在大自然和日常生活中所看到的顏色豐富多彩，所用到的色彩種類成千上萬，如果只用語言和文字去表達是很困難的，所以為了認識色彩的方便和準確，發明了色立體的概念。

2.4.1　色立體的含義和作用

現代色彩科學創造色立體的表示方法，就是把色彩按照色相、明度、彩度三屬性有秩序、系統性地加以編排與組合。其構成一個具有三維空間的色彩體系，稱為色立體。它給我們提供了一個可以直觀感受色彩三屬性的抽象色彩世界，呈現了色彩自身的邏輯關係，使我們能夠更清晰地理解色彩、掌握色彩的分類和各種組合關係，對研究色彩的對比與調和形成了重要作用。

色立體以無彩色作為中心軸，頂端為白色，底部為黑色，中間是黑與白有秩序地相加得出的從亮到暗的過渡色階，每一色階表示一個明度等級。色相環呈水平狀包圍四周，環上各色與無彩色相連結，用縱深方向表示彩度，越靠近無彩色軸線，彩度越低；離無彩色軸線越遠，彩度越高。如果沿無彩色軸縱剖色立體，可以得到

一個互為補色的色相面;而用垂直於中心軸的水平面橫斷色立體,則可得到一個等明度面。

目前,在世界範圍內應用較多的、最典型實用的有兩種色立體,一種是美國的曼賽爾色立體;另一種是德國的奧斯華德色立體。(圖 2-38 和圖 2-39)

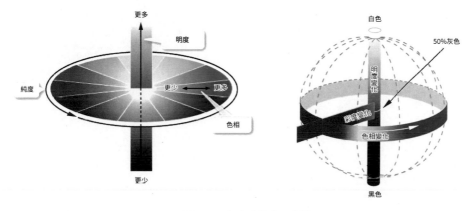

圖 2-38 色立體的表示方法

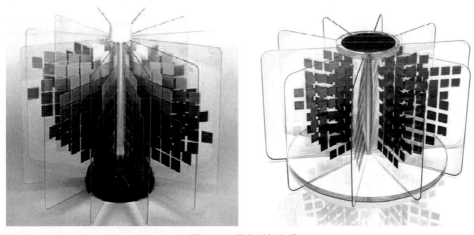

圖 2-39 曼賽爾色立體

2.4.2 曼賽爾色立體

曼賽爾色立體是美國色彩學家、教育家曼賽爾(Albert H. Munsell)於 1898 年創製的。1929 年和 1943 年分別經美國國家標準協會和美國光學學會修訂出版了《曼賽爾色彩圖冊》。此後,孟塞爾顏色系統得到了廣泛應用。(圖 2-40)

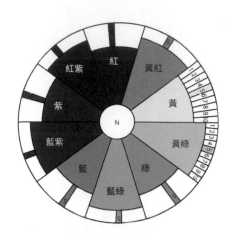
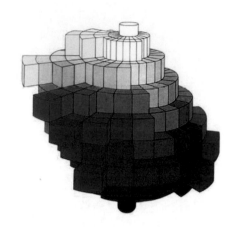

圖 2-40　曼賽爾色相環和立體表示法

2.4.3　奧斯華德色立體

　　奧斯華德色彩系統（奧氏色立體）是由諾貝爾獎獲得者德國化學家奧斯華德（Wilhelm Ostwald）1920 年發表的。1921 年出版了《奧斯華德色彩圖冊》，該體系以物理學為依據，重視色彩的混合規律。曼賽爾用黑色和白色作為色立體明度等級的兩個極點，而奧斯華德則認為白色實際上並非真正的純白，而是有 11% 的含黑量，所謂的黑色也不是純黑，也有 3.5% 的含白量。這樣所有的色彩都應該是由純色（F）加一定數量的黑（B）和白（W）按照一定的面積比例旋轉混色得到。即：白量 + 黑量 + 純色量 =100（總色量）。所以描述一個特定顏色，只要給出三種變量的具體數值就可以了。（圖 2-41 ～圖 2-43）

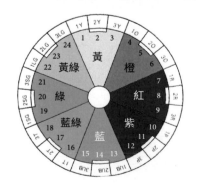

圖 2-41　奧氏色相環和立體表示法

圖 2-42 室外設計色彩

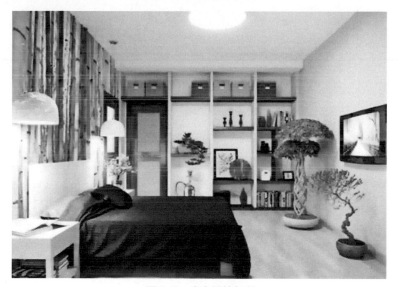

圖 2-43 室內設計色彩

思考與練習

1. 了解色彩的生理現象，注意觀察大自然中色彩的變化。
2. 掌握色彩的屬性和混合方法，思考如何在實踐中應用。
3. 設計一幅環保題材的海報，注意色彩要素的合理應用，尺寸為 60cm×80cm。
4. 選擇自己喜好的一本書為例，按照書的內容設計該書的封面，注意色彩的應用。
5. 選擇自己喜好的一套服裝並畫出該服裝的設計效果圖，注意色彩的應用。
6. 理解色立體的含義和作用，結合所學知識臨摹一幅自己喜歡的景觀設計效果圖。

Chapter

03

設計色彩的學習方法

學習目標：透過學習，了解自然景觀和著名畫家對色彩的應用，訓練學生寫生時能把自然景觀和著名畫家的色彩應用借用到自己的設計中來，使學生對自然界及著名畫家的色彩應用有一個清晰的認識，為以後的設計學習奠定基礎。

學習重點：透過本章的學習，掌握著名畫家進行色彩應用的方法，能靈活地把設計色彩應用到自己的設計當中。

當我們站在畫展前，看到色
彩斑斕、充滿活力的作品時，總是
對這些創作者們讚歎不已，拍手叫
絕。但我們回過神來想一想，創作
這些色彩美麗的作品時作者的靈感
來自哪裡？他們又是如何把這些平
時看似熟悉而又有些陌生的現實搬
到作品中來，吸引每一位觀眾，打
動每一位觀者的心靈的？根據創作
規律不難想到，我們生活的大自然
就是取之不盡、用之不竭的色彩泉
源，著名畫家正是向大自然學習，
才創作出了不朽的作品。所以我們
同樣要向大自然和著名畫家學習，
從中汲取養分，創造更好的設計。
（圖 3-1 ～圖 3-3）

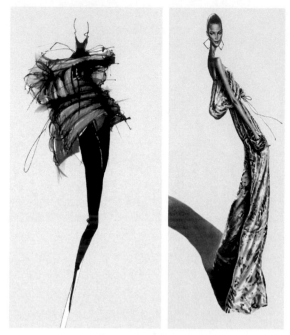

圖 3-1　服裝設計色彩

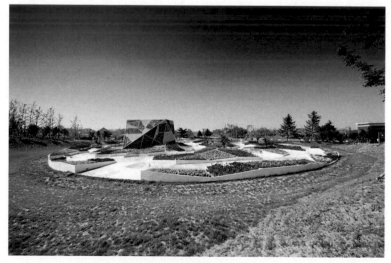

圖 3-2　景觀設計色彩

圖 3-3　產品設計色彩

3.1　拜大自然為師

　　色彩的來自於大自然，大自然是我們取之不盡的色彩寶庫。只要我們留意觀察，細心揣摩，靈感無處不在。古代繪畫大師早已有「外師造化，中得心源」的論述。在許許多多優秀的繪畫作品和動漫作品中，優美的色彩，無不傾注著作者的心血，無不展現著導演的智慧，給觀眾留下了深刻的印象。這些看似熟悉的色彩無不來自大自然。色彩設計的泉源同樣來自人們的日常生活，展現在衣、食、住、行當中。如果我們的色彩設計脫離人們的日常生活，作品將失去其真實性，變得乏味無力。反之，我們的色彩設計若能緊跟時代的潮流，與人們的日常生活一致，才能得到社會的承認，得到觀眾的好評。（圖 3-4 ～圖 3-6）

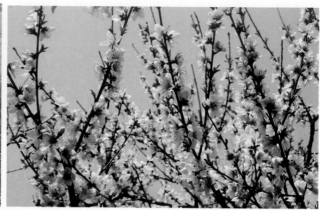

圖 3-4　植物世界色彩

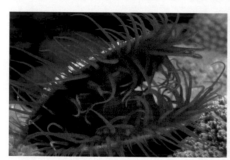
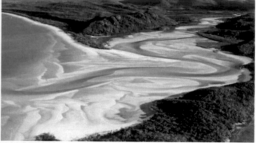

圖 3-5　海洋世界色彩

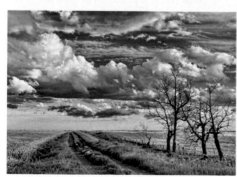
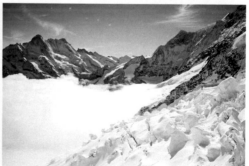

圖 3-6　自然景觀色彩（1）

3.1.1　自然景觀色彩

　　自然景觀的色彩變幻無窮，不同季節會有不同的色彩。我們從自然中汲取營養，向自然學習，對設計色彩課程來說，是一個重點課題。設計色彩是色彩在設計中的應用，是與色彩理論與實踐的關係一致的。大自然給我們提供了豐富多彩的色

彩來源，應從中找到設計靈感，運用自然力量點綴設計。（圖 3-7 ～圖 3-11）

圖 3-7　自然景觀色彩（2）

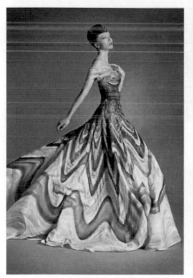

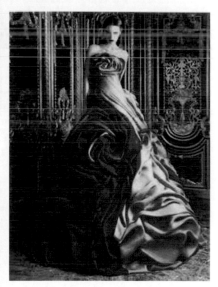

圖 3-8　自然景觀色彩的應用（1）

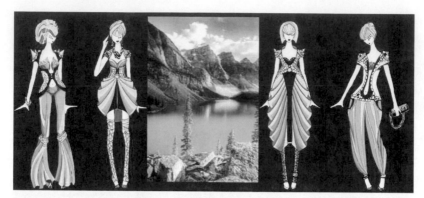

圖 3-9　自然景觀色彩的應用（2）

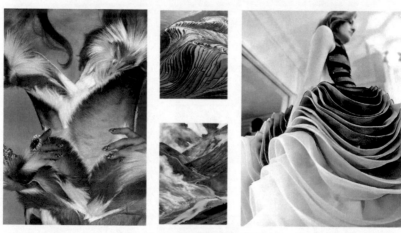

圖 3-10　自然景觀色彩的應用（3）

圖 3-11　自然景觀色彩的應用（4）

3.1.2 海洋色彩

　　神祕的海洋世界有許多祕密等待於被揭開。我們用攝影機可在海底看到令我們感到驚異的海洋中的色彩，如魚類、藻類、珊瑚類和植物類等海洋生物的色彩與藍色的海水融為一體，形成了美輪美奐的海底景觀。如果我們借用海底的自然色彩來設計，一定會讓人大開眼界，審美世界將變得更加絢麗輝煌。（圖 3-12 ～圖 3-17）

圖 3-12　海洋景觀色彩

圖 3-13　海洋色彩平面設計

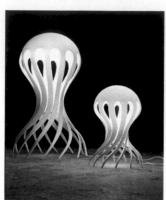

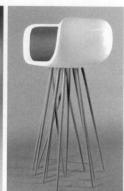

圖 3-14　海洋色彩產品設計

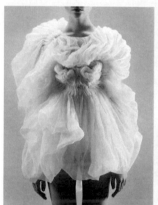

圖 3-15　海洋色彩服裝設計（1）

圖 3-16　海洋色彩服裝設計（2）

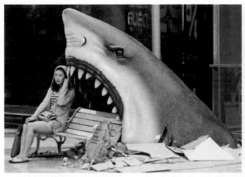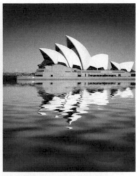

圖 3-17　海洋色彩建築設計

3.1.3　動物色彩

　　動物是我們的好朋友，牠們品種繁多，色彩極其豐富。動物為了生存，牠們身上的色彩和生存的環境密切相關，如變色龍身上的保護色斑紋是為了更好麻痺獵物和騙過殺手。蝴蝶為了把自己的生存危險降到最低，擁有和其生存環境相搭配的色彩，變得五彩斑斕。這些動物色彩和人類社會的產品已經建立了千絲萬縷的聯繫，是設計師的靈感泉源。（圖 3-18 ～圖 3-23）

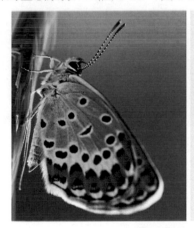

圖 3-18　動物色彩應用（1）

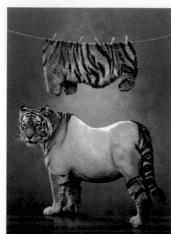
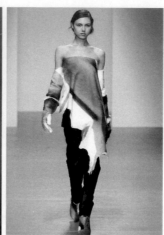

圖 3-19　動物色彩應用（2）

圖 3-20　動物色彩服裝設計

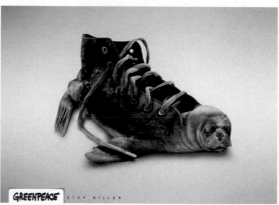

圖 3-21 動物色彩平面設計

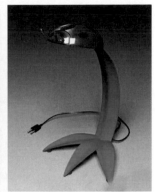

圖 3-22 動物色彩產品設計（1）

圖 3-23 動物色彩產品設計（2）

3.1.4 植物色彩

　　植物色彩會隨著季節的變化而改變，這種變化使我們感受到了植物豐富的表情，也為人類提供了直觀的視覺審美。我們使用的原料也有大部分是從植物中提取出來的，所以古代藝術家才會心悅誠服地說「師法自然」。在包裝、廣告、服裝、傳媒等諸多設計領域，植物色彩都是一個永恆的話題。古今中外植物中的花卉在女性的服飾上出現的最頻繁，儘管服裝設計師們不會原封不動地利用花卉的色彩。但花卉的千變萬化的色彩，卻是設計師最直觀和便捷的資源。人類和植物有切不斷的聯繫，把植物的圖案色彩信手拈來點綴我們的生活服務也是理所當然的事。（圖 3-24 ～圖 3-29）

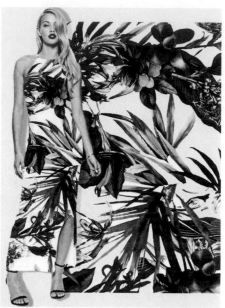

圖 3-24　植物色彩服裝設計（1）

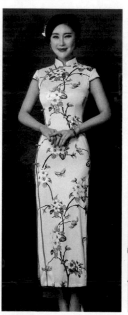

圖 3-25　植物色彩服裝設計（2）

圖 3-26　植物色彩產品設計

圖 3-27　植物色彩服裝設計（3）

圖 3-28　植物色彩服飾設計

圖 3-29　植物色彩服裝設計（4）

3.2　向大師學習

　　學習設計色彩的另一個管道就是向大師學習，大師在觀察和表現色彩時有其獨特的理解，他們在觀察自然界色彩時經過了艱苦的探索和思考，結合自己獨特的個性，把色彩應用得淋漓盡致，將作品與自己的創作意圖結合得天衣無縫。我們應該認真學習並把自己的體會應用到實踐當中，這也是學習的一條捷徑。

3.2.1　向大師學習色彩觀察

　　每位大師的色彩表現都不盡相同，但都與自己生活的地域環境和生活習慣有關。東西方由於地域的不同，形成了各自的色彩觀察習慣和方法，東方注重對色彩

的整體和輪廓的觀察，比較簡潔，用水墨概括出較抽象的色彩；而西方注重對色彩的直觀表現，使色彩表現變得具象。但無論如何，只是對色彩的觀察角度不同而已，都能表現內心的情感，創作出不朽的作品。我們從中吸收有用的因素用在設計之中，就會越用越巧，越用越妙。（圖 3-30 ～圖 3-32）

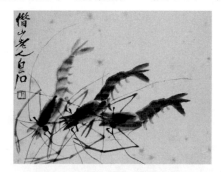

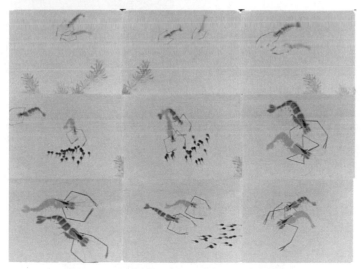

圖 3-30　水墨色彩動畫設計（齊白石的《墨蝦》）

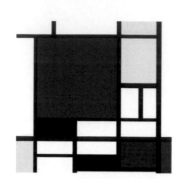

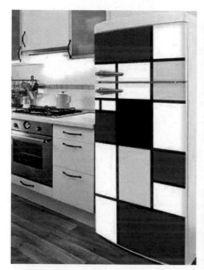

圖 3-31　借鑑油畫色彩的產品和服裝設計（蒙德里安的油畫）

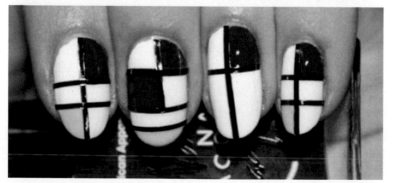

圖 3-32　借鑑蒙德里安（Piet Cornelies Mondrian）油畫色彩的指甲設計

3.2.2　向大師學習色彩對比

　　色彩對比在色彩現象和色彩藝術中最具有普遍性，明與暗、多與少、豔麗與灰階、美與醜……只要我們用對比的眼光看待世界，就會發現世界上的色彩是豐富多彩的，但要共同作用才能展現其內涵。繪畫大師在處理畫面抒發情感的同時，也使畫面達到了最完美的組合。向大師學習色彩對比時，應注意畫面中色彩對比應用的合理性和藝術性。（圖 3-33 ～圖 3-35）

圖 3-33　米羅（Joan Miró i Ferrà）的雕塑設計

圖 3-34　借鑑米羅和畢卡索油畫色彩的服裝設計

圖 3-35 借鑑油畫色彩對比的平面設計（馬諦斯的油畫《舞蹈》）

3.2.3 向大師學習色彩調和

對比與調和相輔相成，缺一不可。對比是有規律的、有原則的，而調和很難在原則上做出定論，因為調和的要求往往與視覺的滿足和心理需求分不開，而觀賞者的心理需求是複雜的，是因人而異的，因此，調和是相對的。設計色彩調和也是如此，只能尋找共同因素使對比強烈的畫面達到平衡，滿足視覺的感受，從而達到心理上的審美平衡。繪畫大師可巧妙地利用畫面調和來滿足自己和不同人不同情緒的變化。因此，一幅好的作品，大師會把各種色彩有秩序、協調、和諧地組織在一起，以使人心情愉快。（圖 3-36 ～圖 3-40）

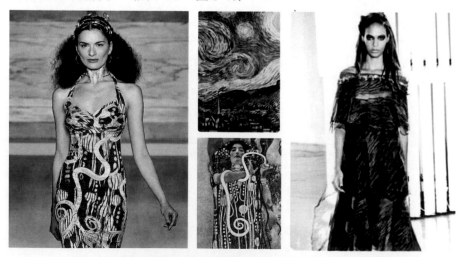

圖 3-36 借鑑油畫色彩調和的服裝設計（克林姆和梵谷的油畫色彩）

圖 3-37　借鑑太極圖的平面設計

圖 3-38　色彩調和的服裝設計

 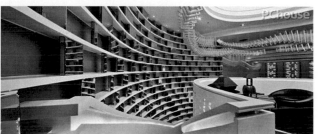

圖 3-39　借鑑康丁斯基油畫色彩的建築設計

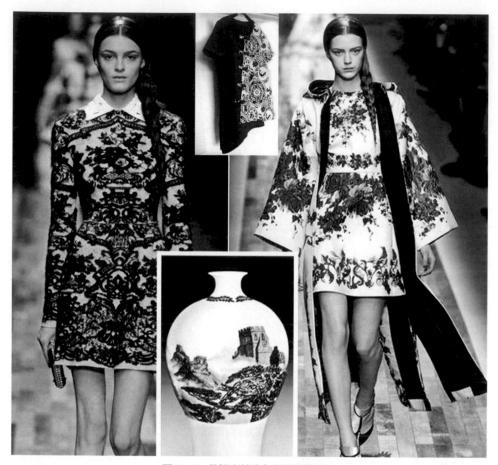

圖 3-40　借鑑青花瓷色彩的服裝設計

思考與練習

用水彩臨摹大自然中海洋景色一幅，尺寸為八開紙大小。

認識大自然色彩，在電腦上設計以環保為題材的海報 3 幅，尺寸均是 60cm×80cm。

在生活中尋找色彩，設計某一產品的廣告 DM3 幅。

要求：應用色彩要有生活氣息，任意選用一個品牌產品，按產品特性設計具有視覺衝擊力的廣告宣傳 DM。

任選一位繪畫大師的作品，學習大師的色彩表現技法，設計一幅色彩對比較強的服裝畫。

學習目標：透過學習，讓學生了解色彩的情感特徵，包括心理、審美、聯想、象徵和肌理的內涵及其具體應用。

學習重點：透過本章的學習，了解色彩的心理、審美、聯想、象徵及肌理的特徵以及色彩在設計中的靈活應用。

　　色彩情感是人為添加的。其實色彩本沒有情感，與人建立了關係才有了情感，因為人是有情感的高級動物。作為一名設計師必須了解並掌握色彩心理學、色彩審美學、色彩象徵學等知識，以便靈活應用於設計之中，讓色彩帶給人們愉悅的感受。因此，學習本章知識是非常必要的。

4.1　色彩心理

　　由於人腦的作用加上人們長期生活所累積的經驗，就會對色彩產生微妙的色覺變化，形成心理效應。這種效應可發生在不同的層面上，如果是色光對人的生理刺激產生直接的影響，那就是單純性心理效應。比如當人們看到紅色時，就不由得心跳加快，血壓升高，產生情緒上的興奮、激動甚至衝動；而看到藍色時就會冷靜，情緒變得平穩。如果人們是透過經驗產生聯想，從而得到更深層次的效應，導致更為深刻的心理活動，那就是間接性心理效應。它的情感產生涉及人的信仰、觀念、民族、地域等諸多方面的影響，這就形成了一個極為複雜的心理活動過程。如同樣看到一個紅色，由於人與人的感知力不相同，生活經歷、信仰、習慣、地域、文化背景各不相同，就會對紅色產生不同的感受。因此，色彩對人情感的影響是必然的，也是微妙的，應在設計中合理地、巧妙地加以應用。（圖 4-1 ～圖 4-5）

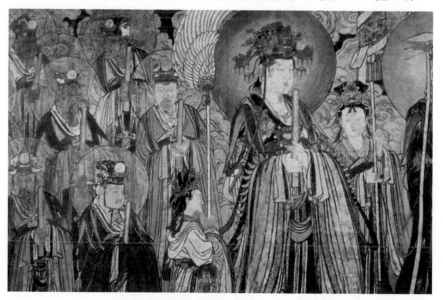

圖 4-1　山西芮城「永樂宮壁畫」中的設計色彩

圖 4-2　中國民間美術中的設計色彩

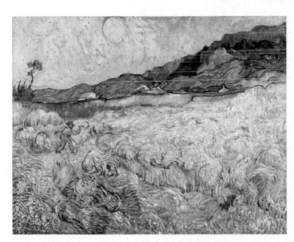

圖 4-3　印象派大師梵谷油畫中的設計色彩

圖 4-4　廣告設計中的色彩應用

圖 4-5　平面設計色彩

圖 4-6　暖色在平面設計中的應用

4.1.1　色彩的冷暖感

　　冷和暖是人們的一種知覺。色彩本身並沒有溫度，為什麼會有這種感覺呢？這是由於人的自身經歷所產生的聯想。人們根據長期的經驗，覺得紅色、橙色有溫暖的感覺，我們稱為暖色。藍色、綠色、紫色有寒冷的感覺，我們稱為冷色。美國心理學家阿恩海姆（Rudolf Arnheim）在他的《藝術與視知覺》一書中談道：「白紙上的紅色與藍色，只是紅色相與藍色相，如果說與冷、暖做連結，紅色看上去暖一些，藍色看上去冷一些，純黃色看上去也冷，然而，當基本色相稍微偏離的時候，色溫就會變化。」如綠色是中性色，當偏藍時，就成了冷色；偏黃時，就成了暖色。這裡講的是某一色系中的冷暖。無彩色系中，白色為冷色，灰色為中性色，黑色為暖色。紅色系中，朱紅、大紅、橘紅為暖色，玫瑰紅、桃紅、洋紅、紫紅為冷色。黃色系中，銘黃、橘黃、土黃為暖色，檸檬黃、淺黃、淡黃為冷色。綠色系中，翠綠、淺綠、藍綠為冷色，墨綠、橄欖綠、黃綠為暖色。藍色系中，藍紫、鈷藍、群青偏暖，湖藍、普魯士藍、鈦青藍偏冷。由此可見，冷與暖是相對而言的。孤立地給每一個色彩下一個冷或者暖的定義是不確切的，還要看周圍的環境變化是處於什麼樣的關係中。在設計時巧妙地應用人們的這種同感，會造成意想不到的效果。（圖4-6 ～圖 4-8）

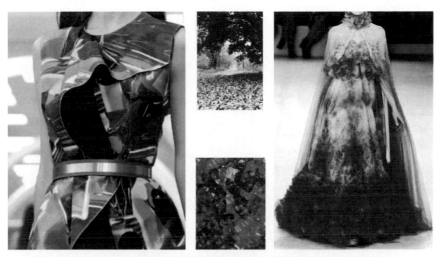

圖 4-7 暖色在服裝設計中的應用

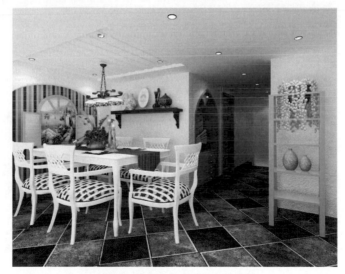

圖 4-8 冷色在室內設計中的應用

4.1.2 色彩的興奮感與沉靜感

興奮與沉靜是人的情緒，如何用色彩去表現，需要依靠人們長期生活經驗的累積。一般認為，紅色、橙色、黃色給人以興奮的感覺，故稱為興奮色。藍色、藍綠等純色給人沉靜的感覺，故稱為沉靜色。但這與彩度有很大關係，彩度降低則令人沉靜，彩度提高則令人興奮。此外，明度高的色彩有興奮感，明度低的色彩有沉靜感。值得注意的是，我們在設計時，應該注意合理地利用灰色調，因為灰色及彩度

低的色彩能給人以舒適感，可以獲得文雅、沉著、深沉和安靜的感覺。（圖 4-9 ～
圖 4-12）

圖 4-9　紅紫色在服裝設計中的興奮感

圖 4-10　強對比帶來的興奮感

圖 4-11　藍色在服飾設計中的沉靜感

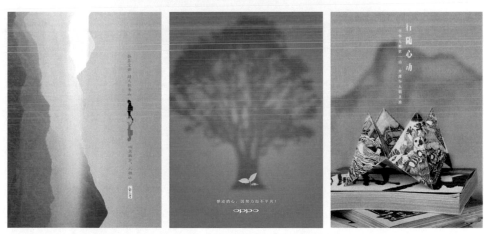

圖 4-12　灰色在平面設計中的沉靜感

4.1.3　色彩的輕重感

　　色彩對人的情感的作用是微妙的，一旦形成「共感」就很難輕易改變。輕重也是一種感受，也可以用色彩去表現。從心理學的角度來講，白色和色相淺的色彩感覺較輕，會使人想到棉花、霧氣，有一種輕飄飄的柔美感。黑色和色相深的色彩，則給人沉重的感覺，會讓人想到煤炭、黑夜和金屬等沉重的物體。從明度上講，凡是明度高的色彩都具有輕快感，明度低的色彩會有沉穩感。如果加白改變其彩度則色感變輕；如果加黑改變其彩度則色感變重。（圖 4-13 ～圖 4-16）

圖 4-13　服裝設計中色彩的輕飄感

圖 4-14　服裝設計中色彩的重量感

圖 4-15 平面設計中色彩的輕飄感

圖 4-16 平面設計中色彩的重量感

4.1.4 色彩的進退感

色彩可以用來表現空間，不同色彩會給人帶來空間的進退感。從心理學的角度講，淺色和暖色有前進感，深色和冷色有後退感。設計師應靈活應用這種性質來進行設計，從而得到很好的藝術效果。（圖 4-17 ～圖 4-19）

 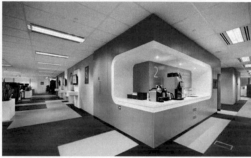

圖 4-17　室內設計中色彩的前進感與後退感

 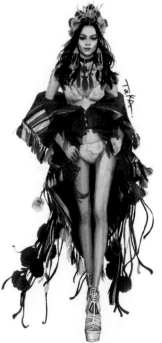

圖 4-18　服裝設計中色彩的前進感與後退感

圖 4-19　平面設計中色彩的前進感與後退感

4.1.5　色彩的漲縮感

　　色彩的漲縮感也是指色彩給人的感受，如果與畫面構圖和造型適當配合，就能得到特殊的效果。從心理學的角度講，暖色有膨脹感，冷色有收縮感；淺色有膨脹感，深色有收縮感。設計師如果能利用色彩的這些特性來設計，必能收到奇特的藝術效果。（圖 4-20 ～圖 4-22）

圖 4-20　平面設計中色彩的漲縮感

圖 4-21　平面設計中色彩的漲縮感

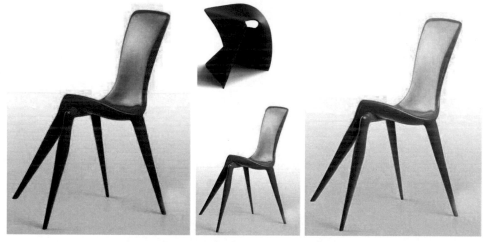

圖 4-22　產品設計中色彩的漲縮感

4.1.6　色彩的華麗感與樸素感

色彩也有讓人們感到輝煌的華麗色和讓人感到雅緻的樸素色。色彩的這種華麗感和樸素感也是人們長期生活經驗的累積。尤其是在封建社會，黃色被認為是皇親、貴族的專用色彩，不讓老百姓使用。而藍色這種明度較低的冷色卻成了平民百姓的專用色彩。從色彩學角度來講，對華麗與樸素影響最大的色相是紅、橙、黃等鮮豔而明亮的色彩，具有明快、輝煌、華麗的感覺，對人的感官刺激很大。而藍

色、藍紫等冷色具有沉著、樸實、穩重的感覺，可給人以樸素感。彩度、飽和度高的鈷藍、寶石藍、孔雀藍也顯得很華麗，彩度低的濁色卻顯得很樸素。明度亮麗的色彩顯得活潑、強烈、刺激，富有華麗感；而明度暗深的色彩則顯得含蓄、厚重、深沉，具有樸素感。色彩對比強的顯得華麗，而色彩對比弱的則顯得樸素、高雅。金碧輝煌、富麗堂皇在世界各國都是富貴的象徵。但由於各國的生活地域、文化背景不同，也會有不同的感受。在應用色彩設計時要考慮到這些變化因素。（圖4-23～圖4-25）

圖4-23　建築設計中色彩的華麗感與樸素感

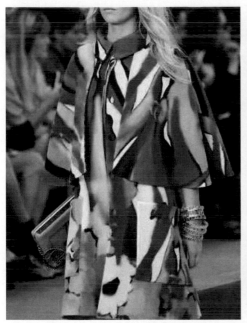
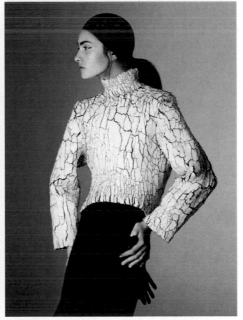

圖4-24　服裝設計中色彩的華麗感與樸素感

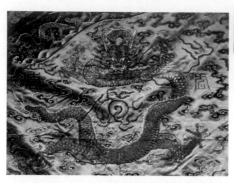
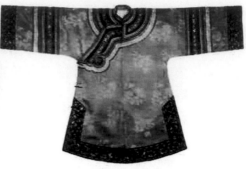

圖 4-25　龍袍和民間服裝設計中色彩的華麗感與樸素感

4.1.7　色彩的積極感與消極感

　　色彩的積極與消極的心理感受，與色彩三要素中彩度的關係較大。一般認為，色彩的飽和度高，就會有一種興奮、積極的感受。而飽和度低的濁色、灰色則有一種消極的感受。對這種感覺影響較次要的是色相與明度，在色相中，紅、橙、黃等暖色可給人以積極的感受，而藍色、藍綠、藍紫等冷色則給人以消極的感受。在明度中，明度高的色彩有一種積極感，而明度低的暗色則有一種消極感。當然根據人們不同的愛好和習慣，也會有所變化，這屬於正常現象。但有一點值得注意，無論是具有什麼習慣的人，在其設計作品的畫面中應使各種構成因素相互作用，從而表現出某種感受是非常重要的，否則就不能被觀眾所接受。（圖 4-26 和圖 4-27）

圖 4-26　趙無極油畫創作中色彩的積極感與消極感

圖 4-27 平面設計中色彩的積極感與消極感

4.1.8 色彩的軟硬感

　　色彩的軟硬感也是一種心理感受。從物理學角度來講，它與色彩的明度和彩度有很大關係，明度高而彩度低的色彩具有柔軟感，如粉紅色調、淡紫色調等。而明度低、彩度高的色彩一般具有堅硬感，如藍色調、藍紫色調、紫紅色調等。但是，這種堅硬或柔軟的色彩感覺往往要與相應的直線、曲線的形象一致，才能展現出更強烈的這種感受。（圖 4-28 ～圖 4-30）

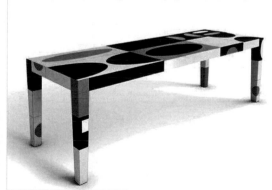

圖 4-28 產品設計中色彩的堅硬感

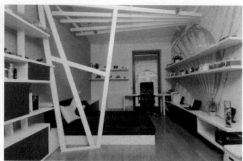

圖 4-29　室內設計中色彩的軟硬感

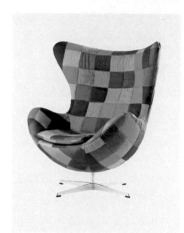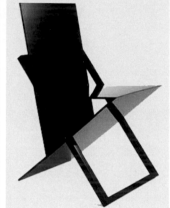

圖 4-30　產品設計中色彩的軟硬感

4.1.9　色彩的強弱感

　　色彩的強弱與色彩的易見度有很大的關係，往往與對比度結合起來使用。對比度強、易見度高的色彩會給人強烈的前進感，色彩就強；對比度弱、易見度低的色彩有後退感，色彩就弱。在平面設計中，對比強烈的色彩具有強調效果，多在表現主體的時候使用。對比烈的色彩一般是比較張揚的。在表現客體的時候，一般選用對比弱的色彩，此類色彩是比較含蓄的、不顯露的。但是，也不能一概而論，設計者的個性也是一種決定性因素，往往在對色彩的處理上，會表現出一定的偏向和偏愛，我們應在設計中靈活應用。（圖 4-31 ～圖 4-33）

圖 4-31 平面設計中色彩的強弱感（1）

圖 4-32 平面設計中色彩的強弱感（2）

圖 4-33　服裝設計中色彩的強弱感

4.1.10　色彩的活潑感與憂鬱感

　　活潑與憂鬱是一種情感，在日常生活中也會經常遇到。如在充滿明亮陽光的房間裡，會有一種輕鬆活潑的氣氛；而在光線較暗的房間裡，會有一種憂鬱的氣氛。從色彩學角度去分析，紅、橙、黃等暖色，具有活潑的感覺；藍色、藍綠、藍紫等冷色，具有憂鬱的感覺。在無彩色系中，白色與其他純色組合具有活潑感，黑色與其他純色組合具有憂鬱感，灰色則是中性的。了解掌握了這些特性，在色彩設計中必能達成一定的指導作用。但這些色彩特徵還需與適當的環境、氣氛相結合，因為設計是綜合的，對每一個細節都不能夠忽視。（圖 4-34 和圖 4-35）

圖 4-34　平面設計中色彩的活潑感與憂鬱感（1）

圖 4-35 平面設計中色彩的活潑感與憂鬱感（2）

4.2 色彩的民族性和地域性

自然中的色彩是客觀存在的，由於人們生活的地域和習慣不同，對色彩會有不同的喜好，從而形成不同的地域性和習慣性。研究色彩的民族性和地域性是設計色彩教學的重要內容，這裡的民族性主要是指各民族長時期形成的色彩文化，是學生們學習的重點。應讓學生們懂得民族之間的共性和個性的規律，為以後的設計色彩打下基礎。

4.2.1 色彩的民族性

民族色彩和該民族的文化傳統有關，一個民族的傳統文化是由這個民族在不同的歷史時期人民的智慧累積而成的，具有鮮明的大眾性和民族性。而服飾文化最具代表，它能傳達一個民族不同時期的文化資訊和風俗習慣。以中國為例，漢族認同的正色為青、紅、皂（黑）、白、黃五色，尤其在唐代以後，黃色被認為是皇權的象徵，不准平民百姓使用。對紅色也是情有獨鍾，到現在已成為中國的最具代表的色彩之一。每個民族又有著不同的著裝習慣，這對我們的設計影響很大，應根據各民族的統一性和文化的同一性原則進行色彩設計，切記不能出現個別少數民族的禁忌

色彩。（圖 4-36 ～圖 4-44）

<p align="center">圖 4-36　漢代皇帝和清朝皇帝龍袍中色彩的民族性</p>

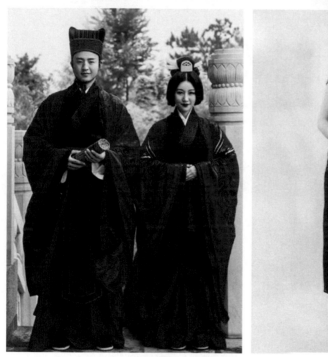

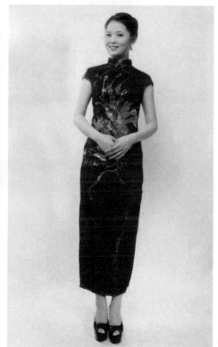

<p align="center">圖 4-37　漢服和旗袍中色彩的民族性</p>

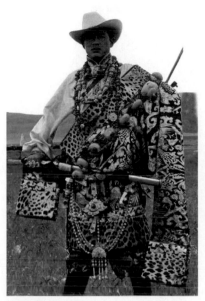
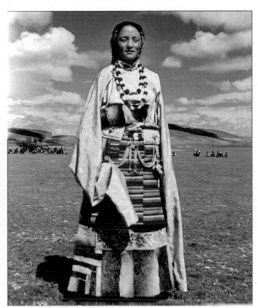

圖 4-38　藏族服飾中色彩的民族性

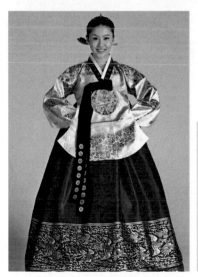

圖 4-39　朝鮮族服飾中色彩的民族性

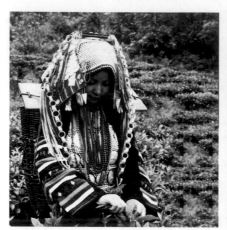
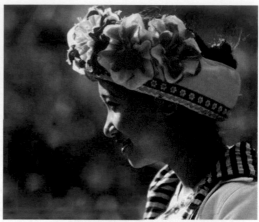

圖 4-40　布朗族服飾中色彩的民族性

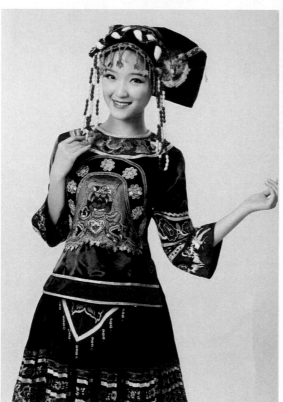

圖 4-41　侗族服飾中色彩的民族性

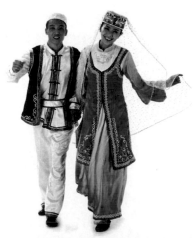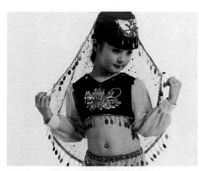

圖 4-42　回族服飾中色彩的民族性

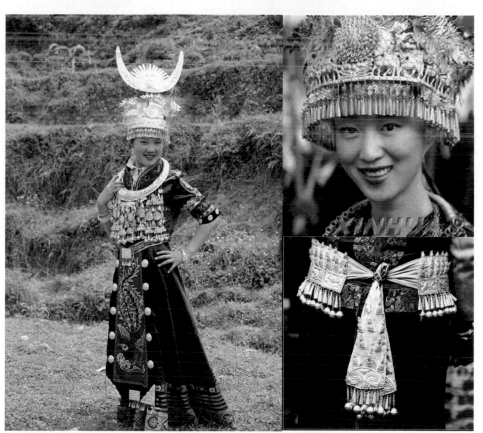

圖 4-43　苗族服飾中色彩的民族性

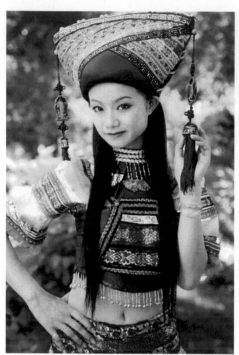

圖 4-44　壯族服飾中色彩的民族性

4.2.2　色彩的地域性

色彩的地域性是指世界各國、各地區對色彩的不同感受、理解以及表現。色彩的地域性是由國家或地區的政治、經濟和民俗等文化傳統所決定的,能夠反映他們不同的心理狀態。因此,色彩的地域性在不同的歷史時期也有所不同,但總是按照本地的傳統延續下來,由百姓的智慧積累而成,同樣具有鮮明的大眾性。而設計師在熟悉掌握色彩地域性的同時,要不斷地創新,使其具有現代感。切記不能出現和使用該地域的禁忌色彩,否則會引起紛爭,出現誤會。

1・亞洲地域的色彩取向

整個亞洲的色彩審美取向是比較相近的,各國各民族之間都相互影響,但都有一種東方文化的柔美、含蓄、和諧的氣質。

1. **中國**:中國是亞洲最大的國家,古老的先民創造了燦爛的文明。在色彩方面,敦煌壁畫色彩代表了中國傳統色彩應用的最高水準,突出表現了色彩的裝飾性、和諧統一性。還有建築色彩也與西方有著巨大的差異,展現了東方之美。（圖 4-45 和圖 4-46）

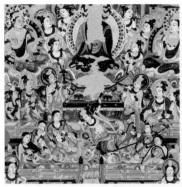

圖 4-45　中國敦煌壁畫中表現出的色彩地域性

圖 4-46　中國建築故宮表 現出的色彩地域性

2. **印度和泰國：**印度是亞洲較大的國家，同樣是古文明的發源地之一。勤勞善良的人民創造了燦爛不朽的文化，在色彩應用上有自己獨特的愛好和信仰。泰國的面具色彩絢麗，有很明顯的東方藝術痕跡，尤其是佛教文化更是燦爛輝煌，影響深遠。（圖 4-47 ～圖 4-51）

圖 4-47　印度壁畫和佛教建築色彩

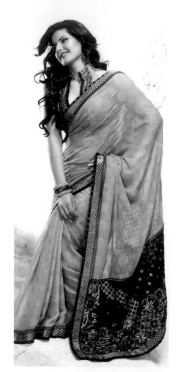

圖 4-48　印度服飾色彩（1）

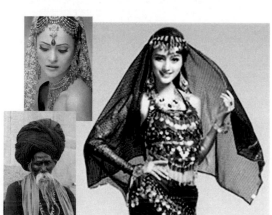

圖 4-49　印度服飾色彩（2）

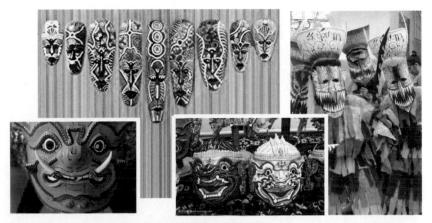

圖 4-50 泰國面具和服飾色彩

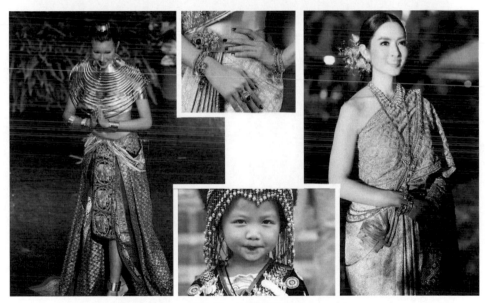

圖 4-51 泰國服飾色彩

3. **日本：**日本是島國，屬於亞洲文化系統。現代日本的設計深受西方的影響，但又與自己的傳統相結合，日本設計師仍然保持著東方文化的色彩喜好，有柔和、秀美、深沉的內涵氣質。作品精細微妙、大方得體。（圖 4-52 和圖 4-53）

圖 4-52　日本建築中色彩的應用

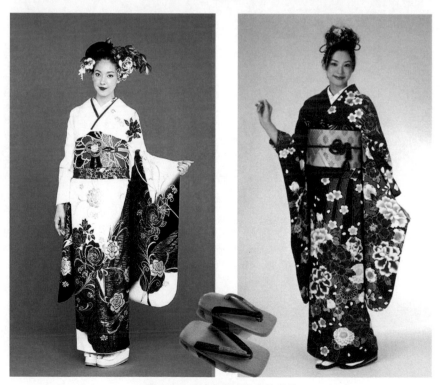

圖 4-53　日本和服中色彩的應用

4. **其他**：亞洲部分國家的色彩喜忌見表 4-1。

表 4-1 亞洲部分國家的色彩喜忌

國家名稱		喜好	禁忌
中國（部分民族）	漢族	紅色、綠色、黃色	黑色與白色
	回族	紅色、綠色、藍色、白色	白色
	藏族	紅色、紫色、白色、黑色、藍色、橘黃色	綠色與淡黃色
	彝族	紅色、深藍色、黑色、褐色	無
	蒙古族	藍色、綠色、紫紅色、橘紅色	黑色與白色
	滿族	紅色、黃色、藍色、紫色	白色
日本		金銀相間、紅白相間、紫色	黑色
印度		紅色、橙色、橘紅色、黃色、綠色、藍色和鮮豔色，紫色表示寧靜與悲傷，金黃色表示壯麗	黑色、白色、灰色
泰國		純度較高的色，如：紅色、白色、藍色	黃色（象徵王室，平時禁用）

2・非洲地域的色彩取向

　　非洲對色彩的運用非常大膽，文化主要以埃及為主，輻射到周邊國家。各國各民族之間互相影響，但都具有非洲文化神祕、虔誠、和諧的美感。

1. **埃及**：埃及是世界四大文明古國之一，創造了燦爛的文化。以壁畫色彩為代表，突出表現了構圖的主體性、色彩的裝飾性以及結構的統一性。當然，埃及建築也是世界上獨一無二的，包括其色彩應用，展現了原始神祕之美。另外，在服飾搭配效果上採用的是傳統手法。還有當地居民喜歡用鮮豔的色彩塗抹自己的身體，這與他們的勞動、祭祀文化有關。設計師應抓住這些特點進行設計色彩的大膽應用，以取得更有特色的藝術效果。（圖 4-54～圖 4-58）

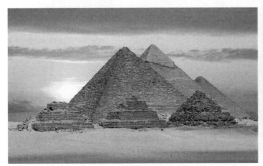
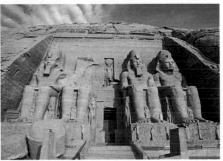

圖 4-54 埃及金字塔建築中色彩的應用

圖 4-55　埃及壁畫中色彩的應用

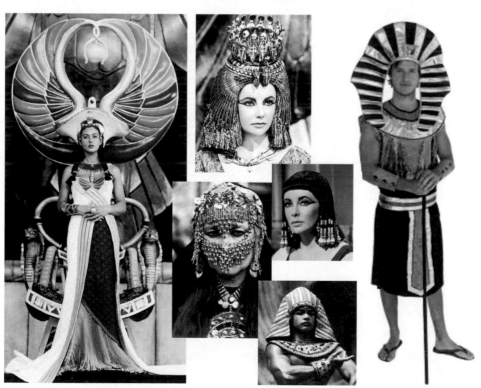

圖 4-56　埃及貴族服飾中色彩的應用

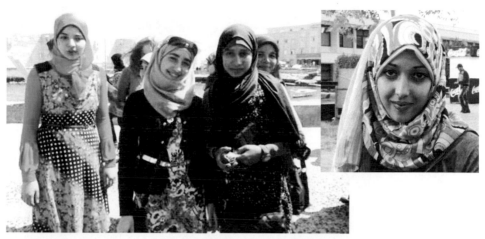

圖 4-57　埃及平民服飾中色彩的應用

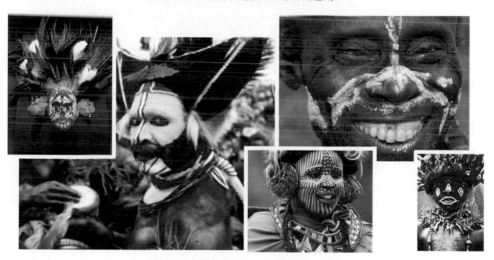

圖 4-58　埃及土著居民祭祀色彩的應用

2. **其他：** 非洲部分國家的色彩喜忌見表 4-2。

表 4-2　非洲部分國家的色彩喜忌

國家名稱	喜好	禁忌
埃及	綠色、黑白底配紅綠色、淺藍色	紫色與暗紫色
突尼西亞	綠色、白色、紅色	無
摩洛哥	明度較低的色	鮮豔色
東非	白色、粉紅色、紅色、棕黃色、天藍色、茶色、黑色	無

國家名稱	喜好	禁忌
西非	大紅色、綠色、藍色、茶色、黑色、藏青色	無
南非	紅色、白色、淡色、藏青色	無
多哥	白色、綠色、紫色	紅色、黃色、黑色
查德	白色、粉紅色、黃色	紅色與黑色
奈及利亞	無	紅色與黑色
迦納	明亮的色	黑
波札那	淺藍色、黑色、白色、綠色	無
貝南	無	紅色與黑色
衣索比亞	鮮豔明亮的色	黑色
塞拉利昂	紅色	黑色
賴比瑞亞	紅色	黑色
利比亞	綠色	無
馬達加斯加	鮮豔明亮的色	黑色
茅利塔尼亞	綠色、黃色、淺色	無

3・歐洲地域的色彩取向

　　歐洲被視為是文明富裕的地方，對色彩的運用非常開放、自由。歐洲各國相互借鑑學習，但又形成不同的風格。普遍有一種浪漫、粗獷、大膽、包容的美感。

1. **俄羅斯**：俄羅斯是世界上最大的國家，有著悠久燦爛的文化。在漫長的生活中，人們對色彩形成了一種固定的偏好，如大多數人喜好的顏色是紅色，常把紅色與自己喜愛的人或事物聯繫在一起；白色表示純潔、溫柔；綠色代表和平、希望；粉紅色是青春的象徵；藍色表示忠貞和信任；黃色象徵幸福與和諧；紫色代表威嚴和高貴；黑色是肅穆和不祥的象徵。這些色彩喜好與他們的勞動生活有關，設計師在進行色彩的設計時應注意這些特點，以取得更好的藝術效果。（圖 4-59 和圖 4-60）

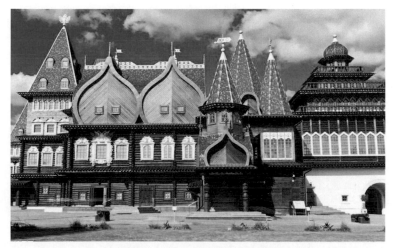

圖 4-59 俄羅斯建築中色彩的應用

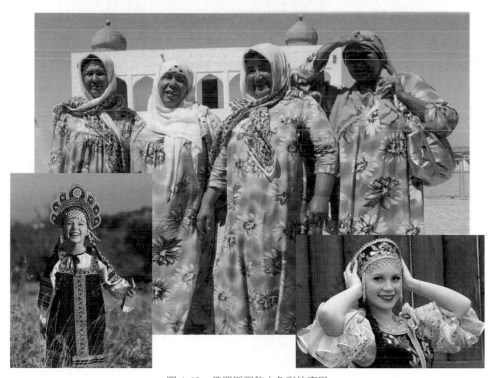

圖 4-60 俄羅斯服飾中色彩的應用

2. **德國：**德國是一個工業高度發達的國家。在藝術審美上有沉著冷靜的特點，對藍、紫、青、白、玫瑰色有特殊的偏愛。國旗就是由黑、紅、金 3 個平行相等的橫條組成的三色旗，這也是人民意志的展現。（圖 4-61 和圖 4-62）

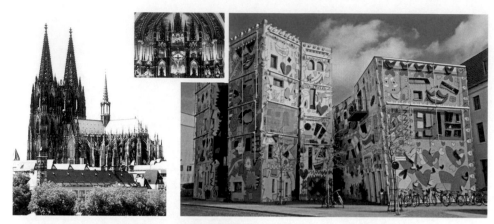

圖 4-61　德國建築中色彩的應用

圖 4-62　德國服飾中色彩的應用

3. **希臘**：希臘地處歐洲東南角。古希臘是西方文明的發源地，擁有悠久的歷史，創造了燦爛的古代文化。人們普遍喜好藍、綠、黃色，特別是藍寶石以其晶瑩

剔透的美麗顏色，被人們蒙上了神祕的超自然的色彩，被視為吉祥之物。在色彩的應用上，保留了華麗、富貴的傳統，有一種內在的高貴氣質。（圖 4-63 和圖 4-64）

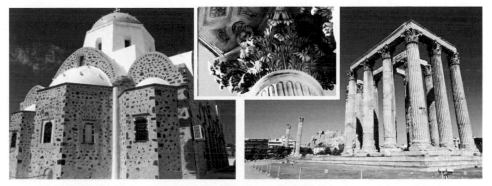

圖 4-63　希臘建築中色彩的應用

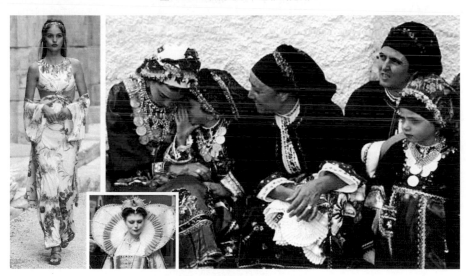

圖 4-64　希臘服飾中色彩的應用

4. **其他**：歐洲部分國家的色彩喜忌見表 4-3。

表 4-3　歐洲部分國家的色彩喜忌

國家名稱	喜好	禁忌
愛爾蘭	綠色、鮮明色	無
英國	藍色、金黃色、白色、銀色，平民使用淺茶色、褐色	紅色

國家名稱	喜好	禁忌
法國	藍色、粉紅色、檸檬色、淺綠色、白色、銀色	墨綠色
德國	高純度色，黃色、黑色、藍色、桃紅色、橙色、暗綠色	茶色、紅色、深藍色
荷蘭	橙色、藍色	無
挪威	高純度色，紅色、藍色、綠色	無
瑞典	黑色、綠色、黃色	藍色、黃色代表國家，不能亂用
葡萄牙	無特殊喜好，較喜愛藍色、白色、紅色、綠色，是國旗色	無
芬蘭	無特殊喜好	無
瑞士	紅色、黃色、藍色、紅白相間	黑色
比利時	藍色、粉紅色、檸檬色、淺綠色、白色、銀色	無
義大利	濃紅色、綠色、茶色、藍色，鮮豔色	黑色
羅馬尼亞	白色、紅色、綠色、黃色	黑色
捷克斯洛伐克	紅色、白色、藍色	黑色
俄羅斯	紅色、白色、藍色、粉紅色、綠色、黃色、紫色	黑色
希臘	黃色、綠色、藍色	黑色
丹麥	紅色、白色、藍色	無
西班牙	黑色	無
奧地利	綠色、藍色、黃色、紅色	無

4．美洲地域的色彩取向

美洲分為北美洲和南美洲，在色彩運用上非常開放，文化主要以美國為主，輻射到南北美洲周邊國家。各國各民族之間相互影響，但都有一種美洲文化開放、大膽、包容的美感。

1. 美國：美國原為印第安人的聚居地，15 世紀末，西班牙、荷蘭、法國、英國等相繼移民至此，是一個移民國家。在長期的融合中，對色彩形成一致的認同感，他們認為紅色象徵強大和勇氣；白色代表純潔和清白；藍色象徵警惕、堅韌不拔和正義。在色彩方面，形成開放、包容的格局。設計師應抓住這些特點進行設計應用，以取得適合當地特色的藝術效果。（圖 4-65 和圖 4-66）

圖 4-65 美國建築中色彩的應用

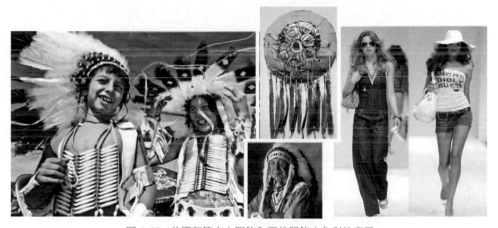

圖 4-66 美國印第安人服飾和現代服飾中色彩的應用

2. **巴西：**巴西是南美洲最大的國家，享有「足球王國」的美譽。其文化具有多重
 民族的特性，作為一個民族大熔爐，有來自歐洲、非洲、亞洲等地的移民。對
 色彩具有多重包容性，特別喜好鮮綠色、白色等，認為紅色、紫色表示悲哀，
 黃色表示絕望，深茶色表示不吉祥的意思。設計師在設計時要注意這些禁忌，
 以適應當地的民風民俗。（圖 4-67 和圖 4-68）

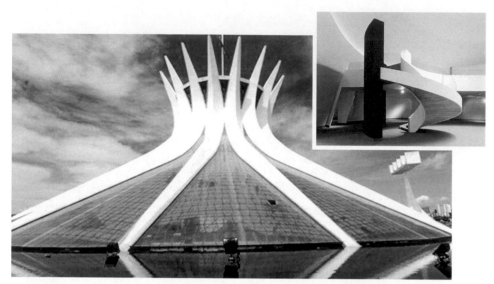

圖 4-67　巴西建築中色彩的應用

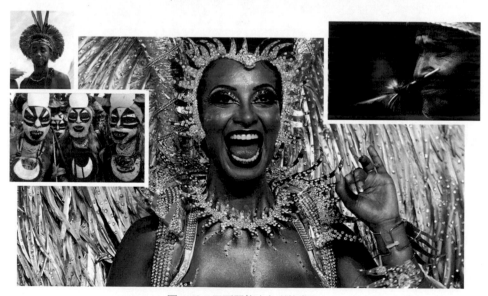

圖 4-68　巴西服飾中色彩的應用

3. 其他：美洲部分國家的色彩喜忌見表 4-4。

表 4-4　美洲部分國家的色彩喜忌

國家名稱	喜好	禁忌
秘魯	紅色、紫紅色、黃色，紫色用於宗教儀式	無
委內瑞拉	黃色	紅色、綠色、茶色、白色、黑色分別代表五大黨，一般不能使用
墨西哥	紅色、白色、綠色	無
阿根廷	黃色、綠色、紅色	黑紫相間的色
圭亞那	明亮色	無
尼加拉瓜	無	藍色
巴拉圭	無	紅色、深藍色、綠色分別象徵三大黨的顏色，使用要十分小心
古巴	鮮豔色	無
巴西	無	紅色、紫色表示悲哀，黃色表示絕望，暗茶色表示不吉祥
厄瓜多	暗色、白色、高明度色	無
美國	無特殊喜好，比較喜歡紅色、藍色、綠色被公認為是莊重色，表示乾淨	無
加拿大	無特殊喜好，較喜歡素淨色	無

4.3　色彩聯想

　　人類有比動物複雜得多的思考器官——大腦，聯想功能是與生俱來的。在日常生活中，當我們看到某些色彩時，往往想起與該色彩相關的某些事物。這種由色彩刺激而使人聯想到與該色有關的某些具體事物和抽象概念，就是色彩聯想。

　　色彩聯想是一種創造性思考能力，它受到創作者和觀賞者的經驗、記憶、認識等的影響。所謂「因花思美人，因雪想高士，因酒憶俠客，因月想好友」，這都是人對過去的印象和經驗的感知所引起的聯想。再比如，一年四季中的春、夏、秋、冬的色彩，因具體的顏色想到抽象的含義。春天是最富有朝氣的欣欣向榮的季節，是最有生命力的季節，也是人們嚮往的季節。大自然剛剛從寒冬中甦醒，黃色、黃綠色、粉紅色、淡紫色等中間色調可恰當地展現春天自然的氣息，形成春天的主旋律；夏天是熱情、濃郁、亮麗的季節，是最活潑的季節，也是人們充滿活力的季節。

炎熱的陽光和生長旺盛的植物，交織成一幅彩度鮮豔、充滿魅力的畫面。紅色、綠色、藍色等彩度高的色彩交替出現，使我們很容易想到變幻炎熱的夏天；秋天是一個豐收的季節，樹木除了些許的藍綠色外，大部分被染成了黃色和紅色，還有落葉形成的棕褐色、咖啡色及枯黃的土黃色。這些色彩的系統組合，很容易使我們聯想起秋天，同時秋天也有一種淒涼的感覺，因為快臨近冬天，讓人有一種想家的感受；冬天似乎一切活動都停止了，空氣的寒冷與色彩的單調，很容易形成冷色，灰色、藍色、灰紫色為其主色調。（圖 4-69 ～圖 4-73）

圖 4-69　夏裝色彩的應用

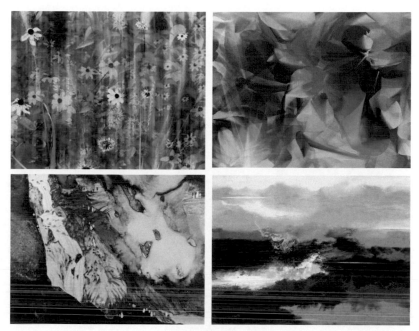

圖 4-70 色彩的聯想（春、夏、秋、冬）

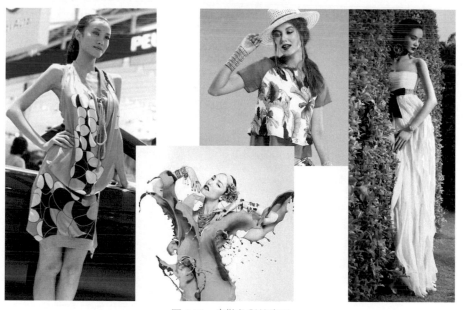

圖 4-71 春裝色彩的應用

圖 4-72　秋裝色彩的應用

圖 4-73　冬裝色彩的應用

4.3.1　色彩的具象與抽象聯想

　　一般情況下，某一種印象深刻的色彩，常常會深深地潛伏在人們的意識中，一有機會就會浮現出來。這種聯想往往以現實存在的色彩為誘導，透過對色彩的回憶喚起過去的一些記憶。這種記憶由於性別、年齡、民族、職業、文化背景、生活經歷等因素的不同，而會產生不同的差異，但整體上仍具有相當程度的共通性。比如，幼午時期，人們對色彩的聯想多會從身邊的動物、植物、食物、風景以及服飾等有關的具象的事物中產生。而成年人則會想到與看到的色彩相關聯的抽象含義，透過移情作用去欣賞色彩，從而產生情感上的共鳴。

　　以下是不同性別、年齡的人對色彩基本感受和具象與抽象的聯想。（表 4-5 和表 4-6）

表 4-5　不同年齡、不同性別的具象聯想

年齡 / 性別 色彩	小學生（男）	小學生（女）	青年（男）
黑	炭、煤	頭髮、炭	夜、黑傘
白	雪、白紙	雪、白紙	雪、白雲
灰	鼠、灰	陰暗的天空	灰色、混凝土
紅	太陽、蘋果	洋服、鬱金香	血、旗子
橙	橘子、柿子	橘子、紅蘿蔔	橘子、果汁
茶	土、樹幹	土、巧克力	土、皮箱
黃	香蕉、向日葵	花椰菜、蒲公英	月亮、雛雞
黃綠	青草、竹子	青草、樹葉	嫩草、春
綠	樹葉、青山	草、草坪	樹葉
青	天空、大海	天空、水	大海、秋天的天空
紫	葡萄	桔梗	裙子、會客和服

表 4-6　不同年齡、不同性別的抽象聯想

年齡 / 性別 色彩	小學生（男）	小學生（女）	青年（男）	青年（女）
黑	死亡、剛健	悲哀、堅強	生命、嚴肅	憂鬱、冷淡
白	清潔、神聖	清楚、純潔	潔白、純真	潔白、神祕
灰	憂鬱、絕望	憂鬱、鬱悶	荒蕪、平凡	沉默、死亡
紅	熱情、革命	熱情、危險	熱烈、卑俗	熱烈、幼稚
橙	焦躁、可愛	下流、溫情	甜美、明朗	歡喜、華美
茶	優雅、古樸	優雅、沉靜	優雅、堅實	古樸、樸實

年齡 / 性別 色彩	小學生（男）	小學生（女）	青年（男）	青年（女）
黃	明快、活潑	明快、希望	光明、明快	光明、明朗
黃綠	青春、和平	青春、新鮮	新鮮、跳動	新鮮、希望
綠	永恆、新鮮	和平、理想	深遠、和平	希望、公平
青	無限、理想	永恆、理智	冷淡、薄情	平靜、悠久
紫	高貴、古樸	優雅、高貴	古樸、優美	高貴、消極

4.3.2　色彩的味覺與嗅覺聯想

要將味覺、嗅覺轉化成色彩，需要透過「聯想」這座橋梁才能實現。味覺和嗅覺是由人的感官感受的知覺，與色彩似乎沒有太大的關聯，但在日常生活中，色彩往往能造成刺激這些感官的作用，或增加食慾，或讓人大倒胃口，這些都是人們在長期的生活實踐中形成的條件反射的結果。

1・色彩的味覺

味覺也和視覺一樣，是透過各種味道刺激味覺神經而傳到人的大腦，大腦做出反應的結果。它主要反映在飲食文化中，色彩可使人增進食慾，也可使人大倒胃口。如瑞士色彩學家約翰尼斯·伊登（Johannes Itten）在《色彩的藝術》中有這樣生動的描述：「一位實業家舉辦午宴，招待一些男女貴賓。廚房裡飄出的陣陣香味在迎接著陸續到來的客人們。大家熱切地期待著這頓午餐。當快樂的賓客圍著擺滿美味佳餚的餐桌就座之後，主人便以紅色燈照亮了整個餐廳，肉看上去顏色很嫩，客人食慾大增，而菠菜卻變成了黑色，馬鈴薯變成了紅色。當客人們驚訝不已時，整個餐廳又被藍色光照亮，烤肉顯得腐爛，馬鈴薯像發了霉，賓客們個個倒了胃口。接著又開了黃色燈，又把紅葡萄酒變成了麻油，把來賓都變成了行屍，幾個比較嬌弱的貴婦人急忙站起來離開了房間，沒有人想再吃東西了。主人笑著又打開了白光燈，賓客的興致很快就恢復了。」這個實驗表明，色彩對食品的作用直接影響人們的食慾。（圖 4-74 ～圖 4-76）

圖 4-74　色彩的味覺感受（1）

圖 4-75　色彩的味覺感受（2）

圖 4-76　色彩的味覺感受（3）

　　人類各種感官之間有一種共感性，經過人們各式各樣的感覺經驗，在特定的條件下，某種色彩感覺會引起人們生理上的反應。「望梅止渴」這個成語就說明了味覺與人們的生活經驗、記憶有很大關係。作為傑出的政治家，三國時的曹操就利用人們的生理條件反射，巧妙地渡過了行軍中的一次難關，取得了勝利。如果以前品嚐過楊梅的人，一見到楊梅就有一種酸的感覺，不由得要分泌口水。而品嚐過未成熟的柿子的人，一看到柿子就會有一種澀的感覺。反映在色彩上，綠色能使人產生酸的感覺，黃綠色能有一種澀的感覺，而粉紅色有一種甜的感覺，茶褐色有一種苦的感覺。這樣，我們就可以根據自己的經驗來進行味覺酸、甜、苦、辣的色彩聯想。作為一名設計師，要懂得人的這種條件反射帶來的心理反應，在設計有關味覺的產品時，就能胸有成竹地去應用它。（圖 4-77 和圖 4-78）

圖 4-77　色彩的「酸甜苦辣」味覺聯想

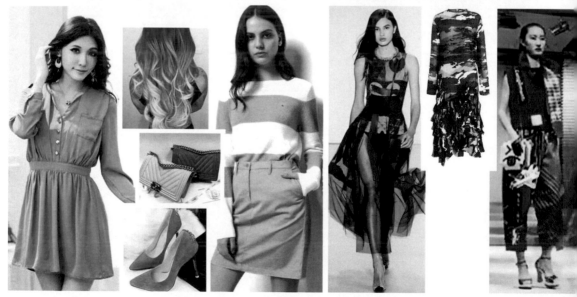

圖 4-78　色彩的「酸甜苦辣」聯想在服裝設計中的應用

2・色彩的嗅覺

　　嗅覺也和味覺一樣，是透過氣味進行色彩聯想的。這種聯想也是基於人們長期經驗的累積和生活的感受。如果是喝過咖啡的人，一聞到咖啡味，就會有一種苦澀感。當聞到茉莉花清香的味道時，就會聯想到白色；當聞到甜香的香蕉味、檸檬味時，就會想到黃色；聞到酸味就會想到醋；聞到奶香的味道，就會想到乳白色；聞到臭豆腐的味道，就會想到深褐色和醬褐色等。這些透過嗅覺而想到的色彩也是一種條件反射。設計師了解了這些生理規律，就能隨心所欲地運用色彩進行設計。（圖4-79～圖4-82）

甜香味　　　　　　　　　　清香味

辣香味　　　　　　　　　　異臭味

圖 4-79　色彩的嗅覺聯想

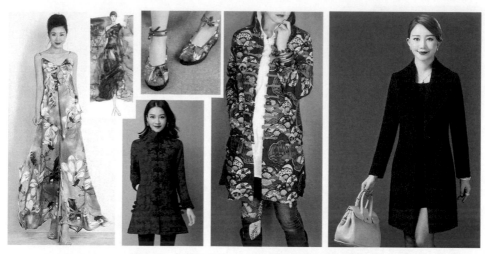

圖 4-80　服飾的幽香、暗香、辣香嗅覺色彩聯想

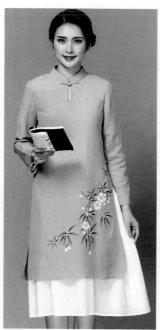

圖 4-81　服飾的清香嗅覺色彩聯想

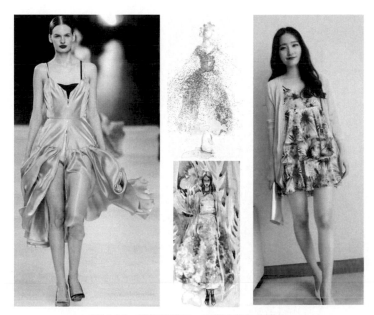

圖 4-82 服飾的芳香、甜香嗅覺色彩聯想

4.3.3 色彩的形狀聯想

　　設計時有時用「形形色色」來表現各不相同的人，也表現各不相同的意念。這說明形與色是相輔相成的，構成了完整的設計作品。不同的形狀能使色彩產生或堅硬或柔和的感覺，在心埋上，也會產生不同的感受。跟據約翰尼斯·伊登（Johannes Itten）提出的色與形相關聯的理論表明，當某一形狀具有和某一色彩相同的心理作用時，它便是這一色彩最佳的基本形。他認為，紅色有重量感、穩定感和不透明感，與正方形的穩定、莊重感相對應；黃色有明亮感、刺激感和輕量感，與正三角形的尖銳、衝動、積極、敏感相統一；而藍色有宇宙、空氣、水、輕快、流動、專注的感覺，與圓形的流動性相吻合。而三間色中，橙色有安穩感、敦厚感、不透明感，與介於正方形和三角形中間的梯形相對應；綠色有冷靜、自然、清涼、希望之感，與介於三角形和圓形中間的鈍角三角形相一致；紫色有柔和、女性、無尖銳、虛無、變幻之感受，可用介於圓形和正方形中間的橢圓形來表現。因此，設計師了解形與色的關係在設計中是非常有意義的，也是必需的。（圖 4-83 ～圖 4-86）

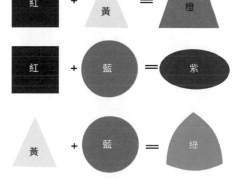

圖 4-83 色彩與形狀的關係

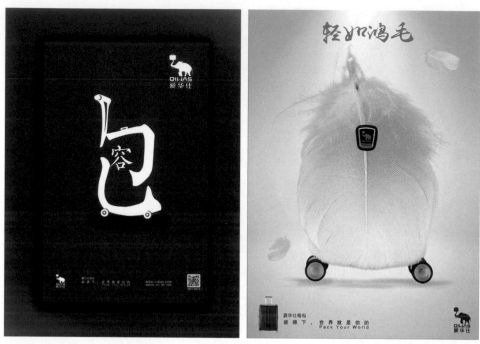

圖 4-84　平面設計中色彩與形狀的呈現（1）

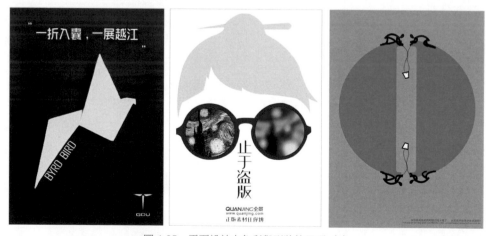

圖 4-85　平面設計中色彩與形狀的呈現（2）

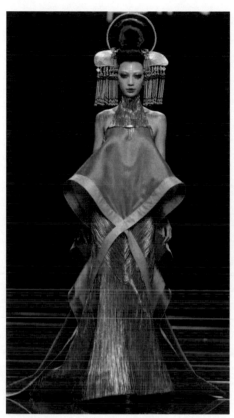

圖 4-86　服裝設計中色彩與形狀的呈現

4.3.4　色彩的音樂聯想

由於人們審美上的共通性，色彩和聽覺上就會有相互的關聯。音樂是透過聽覺來感受的，而色彩是用視覺來感受的，色彩中的色調就是從音樂的術語中來的，還有色彩的節奏和韻律等都與音樂有關，但在繪畫中已通用。因此在設計色彩中，就應把色彩與音樂緊密地關聯起來，共同進行設計。英國心理學家貢布里希（Sir Ernst Hans Josef Gombrich）在他的《秩序感》中寫道：「形狀與色彩的結合也許可以相互替換，接連不斷，以取得像音樂那樣讓人動情、促使人思考的輕鬆愉快的效果。如果說真的存在和諧的色彩，那它們的結合形式比別的色彩更能取悅於人；如果說那在我們眼前緩慢經過的單調沉悶的圖塊讓我們產生悲哀、憂傷情感，而色彩輕鬆、形式纖巧的窗花格則以其快活、愉悅的格調使我們歡欣鼓舞，那麼只要把這些正在消失的印象巧妙地整合起來，我們的身心便能獲得比物體作用於視覺器官所產生的直接印象更大的快感……」這說明音樂對色彩的作用是非常大的。當色彩

的情緒加上聲音的配合，它能主宰人們情感，使我們陶醉。

一般認為，音樂中的唱名與色彩的關係如表 4-7 所示。

表 4-7　色彩與唱名的關係

色彩	音節	含義
紅	1(do)	熱情高亢的聲音，強烈、熱情、渾厚，有不堅定感
橙	2(re)	個性溫和，帶有渾厚與安定的特點
黃	3(mi)	明快、活躍、積極、尖銳，有高亢感
灰	4(fa)	低沉、渾厚、苦澀、溫和、厚而不重，硬而不堅
綠	5(so)	消閒、空曠、生機勃勃，聲音適中，不刺激、不低沉
藍	6(la)	憂鬱、清冷、寂寞
紫	7(si)	虛幻、夢想、迷離、猜疑、輕飄、虛無

著名畫家康丁斯基（Wassily Kandinsky）也指出：「一個特定的音響能引起人對一個與之相應的色彩的聯想。如明亮的黃色像刺耳的喇叭；淡藍色類似長笛般的聲音、深藍色像低音的大提琴的聲音；綠色接近小提琴纖弱的中間音；紅色給人強而有力的擊鼓印象；紫色相當於一組木管樂器發出的低沉音調……」從這些比喻中，我們可以看出色彩與音樂的關係，像有人比喻「繪畫是無聲的詩，音樂是有聲的畫」一樣，非常巧妙地將兩者聯繫在一起，它們之間相互作用，感染著人們的心靈世界。（圖 4-87 ～圖 4-94）

圖 4-87　色彩在搖滾樂中的聯想（也許有些人不太了解搖滾樂，但當人們聽到強有力的節奏時，就會不由自主地隨著它的節奏搖動起來）

圖 4-88　色彩在牧歌中的聯想（牧歌是一種怡靜、平靜和悠揚的旋律，有一種平和中激盪的節奏，具有
如綠色、藍色般幽深幻想的感覺）

圖 4-89　色彩在爵士樂中的聯想（爵士樂是黑人的音樂，主要流行於美國 1920 年代，聲音主要來自各種
金屬樂器的組合，比較清脆悅耳，而黃色正可以表示聲音的高亢清脆）

圖 4-90　色彩在輕音樂中的聯想（既沒有劇烈的節奏，也沒有深刻的思想，卻讓人們感到歡快、輕鬆和
　　　　　自然）

圖 4-91　色彩在協奏曲中的聯想（協奏曲是由一件（或數件）獨奏樂器和樂隊協同演奏，既有對比又相
　　　　　互交融的作品。有節奏變化豐富、起伏跌宕的特點，由多種顏色和諧組合）

圖 4-92　色彩在情歌中的聯想（情歌是發自內心地流露出愛慕訊息的心靈之聲。是一種色彩上的粉紅組合，給人一種甜美的感覺）

圖 4-93　色彩在自然風聲中的聯想（有一種流動漂浮的感覺，用灰色表現其節奏感，給人以沉著待動的感覺）

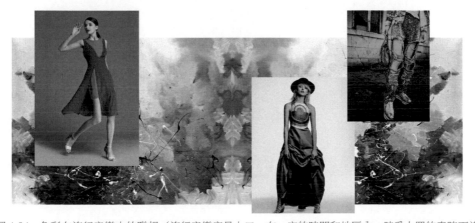

圖 4-94　色彩在流行音樂中的聯想（流行音樂容易上口，在一定的時間和地區內一時受大眾的青睞而流行，但較膚淺而經不起時間的考驗，在色彩上是多顏色的組合）

4.4　色彩的性格與象徵

　　色彩的含義是人們賦予的，它本身並沒有什麼意思，只是一種物理現象。其情感、性格都是基於人們生活經驗的累積而賦予它的。我們利用這種共感進行藝術色彩設計，以達到所要表達的目的。

4.4.1　色彩性格特徵和象徵的含義

　　設計色彩的性格是受到設計語言的影響，以形成符合設計表現特點的一些特定色彩含義。無論是有彩色還是無彩色都有自己的性格特徵，它與明度、彩度共同作用並系統地組合在一起，用於表達一定的思想。

　　下面就介紹幾種主要色彩的性格特徵和象徵意義。（表 4-8）

表 4-8　幾種主要色彩的性格特徵和象徵意義

色彩		性格特徵	象徵含義
紅色	純色	溫暖、剛烈、興奮、激動、緊張、衝動	表示血與火的色彩，熱情、喜慶、活力、奔放，還代表恐怖、動亂、嫉妒、暴虐、惡魔。粉紅色象徵健康
	加黃	熱力、不安、躁動	
	加藍	文雅、柔和	
	加白	溫柔、含蓄、羞澀、嬌嫩	
	加黑	沉穩、厚重、樸實	
橙色	純色	光明、溫和、熱情、豁達，充滿生命力和擴張力	豐滿、收穫、健康、甜美、明朗、快樂、華麗、輝煌、力量、成熟、芳香、自信
	加紅	健康、豐滿	
	加黃	甜美、亮麗、芳香	
	加白	焦躁、無力、細心、暖和、輕巧、慈祥	
	加黑	暗淡、古色古香、老朽、悲觀	
黃色	純色	敏銳、高傲、冷漠、擴張、不安定感	智慧、財富、權力、高貴、希望、光明、權威、思念、期待、低賤、色情、淫穢、卑劣、可恥
	加藍	鮮嫩、平和、濕潤	
	加紅	有分寸感、熱情、溫暖	
	加白	柔和、含蓄、易於接近	
	加黑	有橄欖綠的印象、隨和、成熟	

色彩		性格特徵	象徵含義
綠色	純色	平和、安穩、柔順、恬靜、滿足、生命、優美	和平、生命、寧靜、莊重、安全、健康、新鮮、大氣、成長、春天、青春、環保
	加黃	活潑、友善,幼稚感	
	加藍	嚴肅、深沉,有思慮感	
	加白	潔淨、清爽、鮮嫩	
	加黑	莊重、老練、成熟	
藍色	純色	樸實、內向、冷靜	博大、寬廣、理智、樸素、清高、永恆、穩重、冷靜、科技、絕望、智慧
	加紅	高貴、神祕	
	加黃	深沉、涼爽	
	加白	高雅、輕柔、清淡	
	加黑	沉重、孤僻、悲觀	
紫色	純色	沉悶、神祕、高貴、莊嚴、孤獨、消極	優雅、高貴、華麗、哀愁、夢幻、疲憊、憂鬱、愚昧、神祕
	加紅	壓抑、威脅	
	加藍	孤獨、消極	
	加白	優雅、嬌氣,女性化的魅力	
	加黑	沉悶、傷感、恐怖	
黑色		厚重、沉悶、嚴肅、沉默	死亡、永久、莊重、堅實
白色		樸素、純潔、快樂、神祕	純潔、神聖、高尚、光明
灰色		中庸、暖昧、柔和、被動、消極、消沉	樸素、穩重、謙遜、平和

4.4.2 色彩的寓意

色彩的寓意是人們將長期生活中的感受總結而形成的一種觀念和一種共識。是用比較含蓄的形式表現事物的本質,揭示事物的規律。我們了解了這些特徵,在設計時就可以用來表現自己的主觀願望,透過色彩語言傳達情感。(圖4-95～圖4-97)

圖 4-95　色彩的象徵寓意（廣告設計）（1）

圖 4-96　色彩的象徵寓意（廣告設計）（2）

圖 4-97　色彩的象徵寓意（平面設計）

4.5　色彩肌理

　　現實生活中，肌理無處不在，無時無刻不在影響著我們的心理感受，它是一種客觀存在的物質表面形態。在設計當中，能使人產生多種多樣的、可感知到的特殊「意味」。有的粗糙，有的細膩；有的柔軟，有的堅硬；有的可愛，有的好坑；有的喜歡，有的厭惡。特別在色彩方面，給我們的啟發很大。這種感受並不是物體表面本身有的，而是人們的一種感受。久而久之，就會形成一種共感，甚至有一種象徵含義。設計師應能充分應用在沙漠、海水、樹皮、石紋、木紋或布料、壁紙等自然和人造形態中獲得的肌理來設計，以取得出人意料的效果。（圖 4-98 ～圖 4-102）

圖 4-98　色彩肌理應用

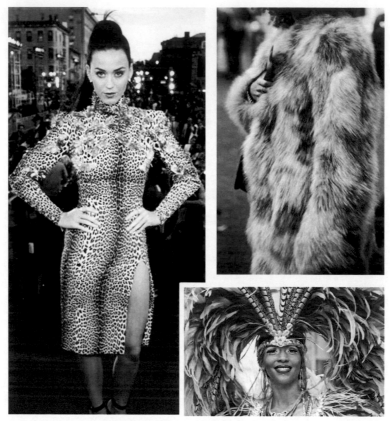

圖 4-99　色彩肌理在服裝設計中的應用

圖 4-100　色彩肌理應用（平面設計作品）

圖 4-101　色彩肌理應用（產品設計作品）

圖 4-102　色彩肌理應用（建築設計作品）

思考與練習

1. 應用色彩的心理現象，設計冷與暖色彩對比的平面設計作品兩幅。

 要求：冷暖色彩調性明確，用色要有針對性、設計感。用電腦設計，題材內容不限，尺寸為 60cm×80cm。

2. 收集色彩的民族性特徵，按自己的喜好設計廣告 3 幅。

 要求：民族色彩表現濃郁，設計感要強。用電腦設計，題材內容不限，尺寸為 60cm× 80cm。

3. 應用色彩寓意特徵，設計海報兩幅，尺寸為 60cm×80cm。

4. 應用色彩肌理要素特徵，設計一組包裝盒。

 要求：肌理色彩真實漂亮，有針對性與設計感。用電腦設計，題材內容不限，尺寸為 60cm×80cm。

Chapter

05

設計色彩的應用

學習目標：透過學習，讓學生們進入應用狀態，逐漸與市場需求相結合，讓學生們感受到簡潔的設計作品所帶來的視覺衝擊力。

學習重點：透過本章的學習，掌握色彩在設計中的應用方法，明白設計色彩轉化成設計作品的關鍵。

當今時代，設計無所不在，無論是一件產品、一個建築物或者特指某樣東西的時候，往往用色彩或者形狀來描繪其 特徵。因此，掌握色彩的應用是非常必要的。

5.1　色彩在平面設計中的應用

平面設計是指平面範疇的所有設計，如廣告、包裝、雜誌、書籍、插畫等，主要研究圖形語言文字和色彩語言的傳播效應。平面設計是一切設計的基礎，因為一切設計都是從平面這個最初步驟開始的。色彩在平面設計中的應用是色彩現象和色彩藝術中最具有普遍性的，它能更好地表現設計師的設計意圖。

5.1.1　色彩在插畫中的應用

插畫是一種藝術形式，是現代設計中的一種重要的視覺傳達形式，色彩是重要的表達要素，以其直觀的形象性、真實的生活感和美的感染力在現代設計中占有特定的地位，已廣泛用於現代設計的多個領域，涉及文化活動、社會公共事業、商業活動、影視文化等方面。（圖 5-1 ～圖 5-4）

圖 5-1　色彩在插畫中的應用（1）

圖 5-2　色彩在插畫中的應用（2）

圖 5-3　色彩在插畫中的應用（3）

圖 5-4　色彩在插畫中的應用（4）

5.1.2 色彩在裝幀中的應用

　　這裡的裝幀主要是指封面設計、版面設計。也是平面設計的一種視覺藝術形式，色彩是非常重要的傳達因素。封面設計一般是由文字和畫面兩部分組成的系統整體，既要表達書籍內容，又要有強烈的視覺效果。（圖 5-5 ～圖 5-8）

圖 5-5　色彩在封面設計中的應用（1）

圖 5-6　色彩在封面設計中的應用（陳偉）

圖 5-7　色彩在封面設計中的應用（2）

圖 5-8　色彩在封面設計中的應用

5.1.3　色彩在海報中的應用

　　海報，分布於各處街道、電影院、展覽會、商業區、機場、碼頭、車站、公園等公共場所，在國外被稱為「瞬間」的街頭藝術，也是平面設計的一部分，有著不可替代的地位。海報中色彩發揮著先聲奪人的作用，有著強而有力的視覺衝擊力。（圖 5-9 ～圖 5-12）

圖 5-9　色彩在海報中的應用（1）

圖 5-10　色彩在海報中的應用（2）

圖 5-11　色彩在海報中的應用（3）

圖 5-12　色彩在海報中的應用（4）

5.1.4　色彩在廣告中的應用

　　廣告，顧名思義就是廣而告之，即向社會大眾告知某件事物，是平面設計的一大部分，就其含義來說有廣義和狹義之分。廣義的廣告是指不以盈利為目的的廣告，如政府公告，政黨、宗教、教育、文化、市政、社會團體等方面的宣傳、聲明等。狹義的廣告是指以盈利為目的的廣告，通常指的是商業廣告，是以付費方式透過廣告媒體向消費者或使用者傳播商品或服務資訊的手法。廣告中的色彩特別重

要，用得好能吸引觀眾的注意力。（圖 5-13 ～圖 5-17）

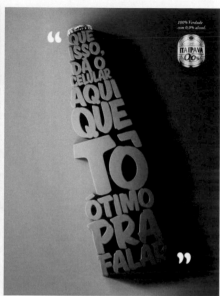

圖 5-13　色彩在廣告中的應用（1）

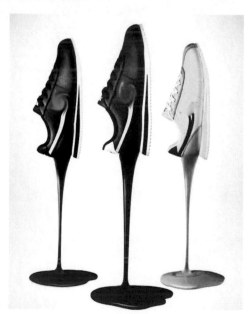

圖 5-14　色彩在廣告中的應用（2）

圖 5-15　色彩在廣告中的應用（3）

圖 5-16　色彩在廣告中的應用（4）

圖 5-17　色彩在廣告中的應用（5）

5.1.5 色彩在包裝中的應用

　　包裝是一切進入商業流通領域的擁有商業價值的事物的外部形式的總稱。也稱為商品在流通過程中的第二次廣告。保護產品是其第一功能；對物品進行修飾並最大限度地進行推廣，獲得受眾的青睞是其第二功能。因此，色彩也是設計的重要因素。（圖 5-18 ～圖 5-21）

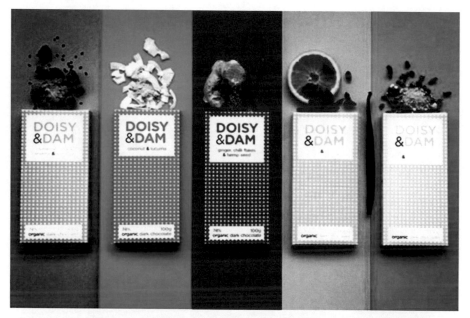

圖 5-18　色彩在包裝中的應用（1）

圖 5-19　色彩在包裝中的應用（2）

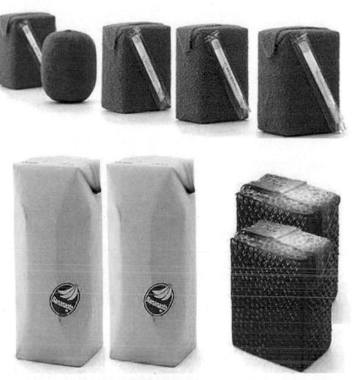

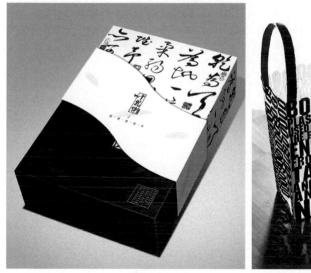

圖 5-20 色彩在包裝中的應用（3）

圖 5-21 色彩在包裝中的應用（4）

5.2　色彩在動漫設計中的應用

　　動漫是動畫和漫畫的合稱。而動畫的概念不同於一般意義上的卡通片，動畫是一種綜合藝術，它是集繪畫、音樂、文學等眾多藝術種類於一身的藝術表現形式。最早發源於英國，興盛於美國。動畫藝術經過了 100 多年的發展，已經有了較為完善的理論體系和產業體系，並以其獨特的藝術魅力深受人們的喜愛。漫畫是一種藝術形式，是用簡單而誇張的手法來描繪生活或時事的圖畫。一般運用變形、比擬、象徵、暗示、影射的方法去諷刺、批評或歌頌某些人和事，具有較強的社會性，也有較強的娛樂性。

　　色彩在動畫角色設計中非常重要，而不同的色彩組合能形成色調，正是由於不同的色調才能組合成不同的氣氛，表現出不同的情感。只有合理的色彩搭配才能表現出獨特的審美價值和審美效果。比如，美國動畫電影《地獄新娘》中的整體色調，表現活著的人及人間環境時，色調使用了低明度和低彩度而形成的灰褐色的色調，人們穿著的衣服也是冷色居多，使得營造的氣氛死氣沉沉，雖然角色都殘留著一口氣，但都沒有一點生氣和活力，有的只是僵硬的教條。而相反的表現死去的人及地獄，卻是一些暖色調，呈現的角色活潑可愛，氣氛熱鬧，尤其是可愛的女主角殭屍新娘，更是美麗大方、秀氣十足，與人間形成鮮明的對比。（圖 5-22 ～圖 5-30）

圖 5-22　色彩在動畫角色中的應用（1）

圖 5-23　色彩在動畫角色中的應用（2）

圖 5-24　色彩在動畫角色中的應用（3）

圖 5-25　色彩在動畫角色中的應用（4）

圖 5-26　色彩在動畫角色中的應用（5）

圖 5-27　諷刺漫畫（漫畫大師丁聰的漫畫作品）

圖 5-28　色彩在漫畫中的應用

圖 5-29　色彩在動畫電影《地獄新娘》中的應用（1）

圖 5-30　色彩在動畫電影《地獄新娘》中的應用（2）

5.2.1　色彩在角色設計中的應用

　　動畫角色色彩的應用，要根據動畫影片整體美術風格的定位和角色的性格特徵來考慮，根據故事情節和每個鏡頭背景的色調來調整，使角色的表現在觀眾心目中留下美好的印象。每一種類型的動畫片都有不同的表現形式和方法，其審美趨向和色彩風格都要高度統一，不能出現不協調的現象。如動畫、漫畫角色造型中，往往採用較誇張的手法，使其符號化。色彩同樣也鮮明獨特，趨向單純化。但要在色調上有所區別，使主次分明，有效地區分主角與配角的特點。如動畫《大鬧天宮》中主角孫悟空的形象，整個色調是暖色的，橙色的上衣，褐色的獸皮圍裙，紅色的下著，黃色的帽子，還有手拿金光閃閃的如意金箍棒，威風凜凜，幾乎成了家喻戶曉

的傳奇人物，表現出孫悟空造型的形象化特徵。而七仙女的形象和裝飾，都是以敦煌莫高窟壁畫中飛天的形象為原型，表現出婀娜、飄逸的藝術效果。但七仙女中大多數色調是冷色的或是灰色的，形成統一的模式，與孫悟空的形象形成鮮明的對比。

在寫實動畫影片中角色的色彩搭配較接近於真實自然，以客觀性的標準進行歸納和運用。但藝術的真實並不等同於現實的真實，寫實風格的色彩設定，同樣也加入了設計者對色彩表現力的理解和創造性的應用。如動畫片《蝴蝶泉》是以寫實為主的，角色色彩的表現也是在自然光下展開，是來自客觀生活當中的，但也加入了導演及創作者的一些主觀色彩。苗族姑娘樸素的藍色民族服飾，並沒有現實中苗女的裝束華麗，可表現出一種內在的善良、樸實，為故事的展開造成了很好的鋪墊。

裝飾類動畫片角色的色彩處理同樣展現了其特有的特色，角色表現並不太依賴光源和現實當中的色彩，而是採用散點式的裝飾效果。根據主觀感受去描繪表現，突出作品的裝飾美。色彩的應用常常打破常規，加強誇張、對比、浪漫的色彩處理，表現更加單純的意境與樸實的審美情趣。如動畫《九色鹿》中的色彩應用。故事是採用佛教題材「鹿王本生故事」，形式手法是以原始敦煌莫高窟壁畫為原型。影片整體風格是裝飾性的，採用散點構圖的形式，色彩單純，層次分明，九色鹿表現出靈性的華麗神奇，呈現出色彩的魔力，讓人在激動之餘又有所回味，感受人性的洗禮。（圖 5-31 ～圖 5-35）

圖 5-31　色彩在動畫角色孫悟空中的應用

圖 5 32 色彩在動畫電影《大鬧天宮》中的應用（1）

圖 5-33 色彩在動畫電影《大鬧天宮》中的應用（2）

圖 5-34 色彩在動畫電影《蝴蝶泉》中的應用

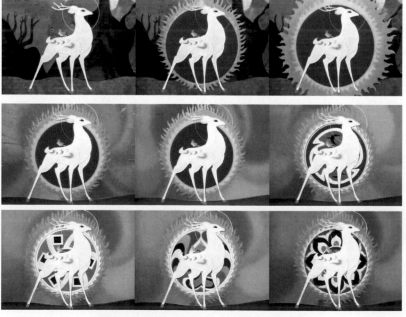

圖 5-35 色彩在動畫電影《九色鹿》中的應用

5.2.2　色彩在場景設計中的應用

　　影視動畫中只有把形象設計和背景設計完美地結合在一起才能構成視覺上的完整。在完成人物動態及動作的時候也必須對其周圍的環境加以了解，處理好人物場景與人物動作的關係。動畫中角色的動作是根據角色的性格因素和情節發展的需要而產生的，也是其內心活動的外在表現，是人物與人物之間或人物與環境之間關係的反映。

　　一般情況下，場景的設計要充分考慮到主體角色的活動空間，不能因為背景的需要而影響了主體形象的刻畫，要給角色的表演留有足夠的空間和餘地，場景設計的目的是要充分照顧角色在其中運動變化的位置，不能喧賓奪主。因此，需要運用色調營造環境氣氛，強化風景。通常只要主場景的色調定下來了，就基本上決定了整部動畫的基調，每一個場景和背景的色調都要遵循與主場景的色彩關係，包括所有細節。但是無論如何應用色彩，都要遵循一定的規律，符合觀眾的審美心理，還要考慮到劇情的發展需要以及個人愛好和審美取向。如美國動畫《獅子王》中的主場景「榮耀石」以及周圍環境，大量的場景和鏡頭都出現在這裡。開始時優美和諧的色彩、萬獸朝賀的場面，表現了木法沙國王統治時期的繁榮景象，到最後正反兩派勢力的交鋒都發生在這裡。木法沙國王的兒子辛巴戰勝叔叔刀疤後，榮耀石的色調由冷調變為暖調、由灰調變得鮮明，恢復到美麗和諧的色調當中，暗示出由黑暗走向光明的寓意。在刀疤利用卑鄙的手段奪得王位，統治整個王國的場面中，其基調是藍灰色、紫紅色的，還有烏雲密布的天空，表現出萬象蕭條的景色，以及在其奪得王位後營造出的邪惡的紅色調。還有日本動畫電影《風之谷》中神祕的藍色調場景，以及美國動畫電影《阿凡達》中神奇的、與愛交融的紫色調，這些色調能強烈地營造氣氛，展現出內在的精神空間，讓觀眾去思考。（圖 5-36～圖 5-40）

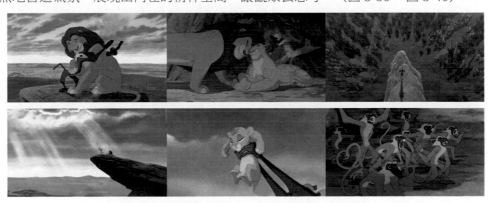

圖 5-36　美國動畫電影《獅子王》中營造的和諧氣氛

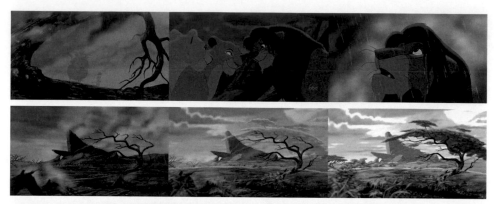

圖 5-37　美國動畫電影《獅子王》中營造的由灰暗變鮮明的氣氛

圖 5-38　美國動畫電影《獅子王》中營造的邪惡氣氛

圖 5-39　日本動畫電影《風之谷》中特定環境下的場景氣氛

圖 5-40　美國動畫電影《阿凡達》中特定環境下的場景

5.2.3　色彩在道具設計中的應用

　　道具是指演出戲劇或拍攝電影時所用的器物，在動畫創作中同樣適用，一部動畫片的成功，不僅僅是編劇、導演、角色的成功，也是道具、場景等輔助因素的成功。在大動畫的概念中，動畫片的成功只是大動畫中一部分的成功，後面衍生產品的開發，有很大一部分是對道具的開發，能帶來可觀的商業回報，這與在動畫創作中對道具的成功設計是分不開的。道具為了滿足劇情的需要，其色彩的設計也是非常重要的，必須遵循全劇的整體格調和色調，色彩就是加強和營造氣氛用的。

1 · 各種交通工具

　　交通工具是動畫中常見的道具之一，也有以交通工具作為角色在動畫片中出現的，並賦予交通工具擬人的思想、行為等。如動畫電影《汽車總動員》中，各種汽車都以主要或重要角色出現在其中，尤其是色彩更是引起觀眾的好奇心，也增強了可觀性。但大多數情況下交通工具只是對角色起輔助作用。角色設計師在道具設計上一定要別出心裁，特別是在色彩的設計上應使其既符合劇本和導演的意圖，又符合觀眾的審美和孩子們的喜好。（圖 5-41 ～圖 5-44）

圖 5-41　動畫中交通工具的設計色彩

圖 5-42　動畫電影《汽車總動員》中汽車的設計色彩

圖 5-43　動畫中飛機的設計色彩

圖 5-44　動畫中道具的設計色彩

2．各種用具

　　「用具」所涉及的面比較廣，只要是人類日常生活中所用到的物體都是用具。在動畫創作中，各種用具的設計必須是根據劇情的發展需要來安排具體內容。我們若想營造出很有特色的生活環境，各種用具就會起相當重要的作用。一個家裡的陳設能展現出主角的身分和愛好，也從側面表現出一個角色的性格特點。科幻類、魔幻類題材中涉及的各種道具是透過組合、變異、引申等手法，使原有的道具呈現出很多神奇的造型，這最能吸引孩子們的眼球，產生強大的吸引力。因此，設計師在設計時，應充分利用這些特點來給動畫增添色彩，為後續開發打下堅實的基礎。（圖 5-45 ～圖 5-47）

圖 5-45　各種用具的設計（1）

圖 5-46　各種用具的設計（2）

圖 5-47　各種用具的設計（3）

3·各種家具

　　家具陳設也是道具中的重要部分，陳設的家具能無形地展現不同的時代背景、文化氣息以及角色的身分、地位、愛好、性格等特徵。因為家具設計及色彩能很好地表現這些特點，有力地增強角色的個性。如臥室的設計，辦公室的設計，教室、餐廳等的設計，其中的家具都能有針對性地表現場所的功能以及角色的喜好。（圖5-48～圖 5-50）

圖 5-48　動畫中家具的設計色彩（1）

圖 5-49　漫畫中家具的設計色彩

圖 5-50　動畫中家具的設計色彩（2）

4．各種玩具

　　玩具的設計也能呈現角色的喜好和身分，同時也更接近後期的週邊商品開發。對於一個角色的塑造，尤其是小孩或角色的童年回憶等，玩具將會形成一種引導的作用，使所塑造的角色更加豐滿，更能引起觀者的注意。雖然玩具設計在動畫中出現的機率較小，但導演應抓住這種細節好好地豐富角色、刻畫角色，這也是導演表現影片的功力所在。（圖 5-51 ～圖 5-54）

圖 5-51　兒時玩具的色彩（1）

圖 5-52 兒時玩具的色彩（2）

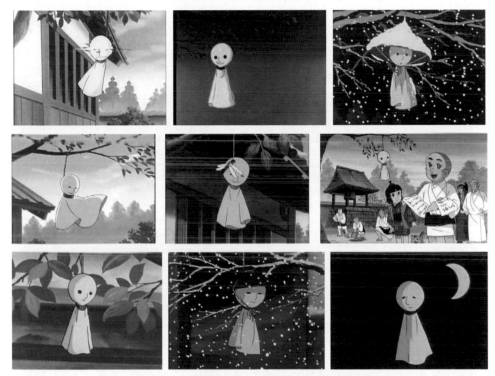

圖 5-53 日本動畫《一休和尚》中的道具色彩

圖 5-54 動畫電影《大聖歸來》中孫悟空道具的色彩

5.3　色彩在環境藝術設計中的應用

　　環境是空間藝術。空間設計包括建築、橋梁、道路、室內與室外環境以及景觀等。由於空間設計所涉及的內容較龐大，存在時間比較長久，而且不得不進入人們的公眾視野。因此設計師對空間的設計都持有一種小心、謹慎的態度，首先要考慮的就是必須與周圍環境融為一體。（圖 5-55 ～圖 5-60）

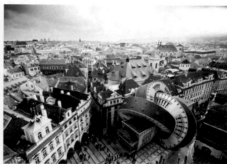

圖 5-55　建築色彩的應用

圖 5-56　橋梁色彩的應用

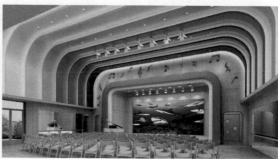

圖 5-57　室內色彩的應用

圖 5-58　室外色彩的應用

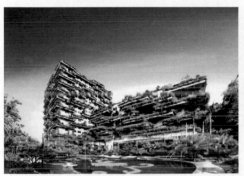
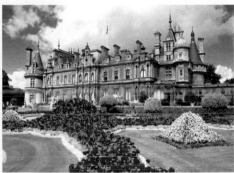

圖 5-59　景觀色彩的應用

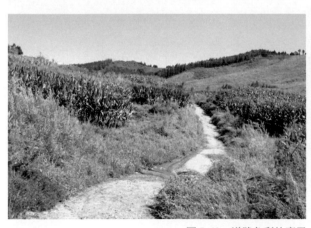

圖 5-60　道路色彩的應用

5.3.1　色彩在室內環境設計中的應用

　　在通常情況下，室內是人類停留時間最長的地方，在成長方面對我們有很大的影響。從房間裡不同功能的空間看，室內環境的色彩關係尤為重要。孩子好動，需

要多色彩對比較強的空間環境；老人喜靜，需要淡灰色色彩較淺的空間環境。客廳、廚房、洗手間、書房要與整體房間的色調相一致，但也要突出其個性，住的房間要令人舒服。房間裡的各種用品和飾品要由產品設計師根據不同條件一件一件地精心設計布置出來，讓消費者能根據自己不同的室內環境對色彩進行重組。色彩是有感情的，那麼室內設計色彩必須因個性而變動，有的需要安靜，有的需要活躍，有的需要個性等，總之，在統一色調中要表現出個性與和諧的效果，給人以豐富而寬容之感。（圖 5-61～圖 5-64）

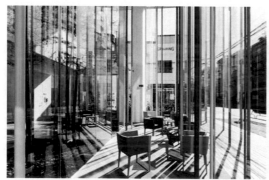
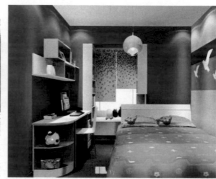

圖 5-61　室內冷調色彩的應用

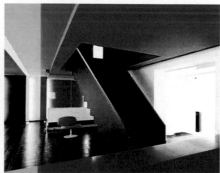

圖 5-62　室內暖調色彩的應用

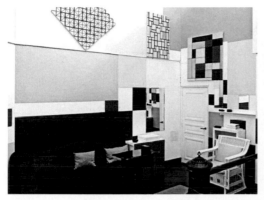
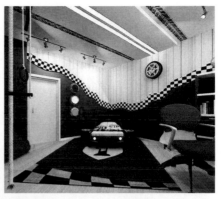

圖 5-63 室內空混色彩的應用

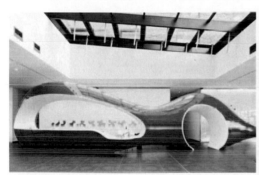
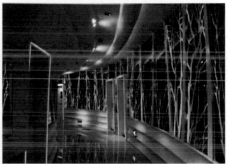

圖 5-64 室內紫調色彩的應用

5.3.2 色彩在室外環境設計中的應用

　　室外環境與室內環境是相對立的，包括的空間範圍更大、更廣。人類和周圍環境有著多元的互動與聯繫。室外環境設計主要以建築為主，建築空間是立體的，有多維的特點，從四面八方都能看到。這需要比平面設計師考慮的因素更全面。建築是人類藝術設計領域的一個重要範疇，在人類生活中占有相當重要的比重。建築設計師面對環境設計是非常謹慎的，因為建築色彩要與周圍環境融為一體，在整個大環境中要創造出一個個奇蹟，其色彩的設計就像變魔術一樣神奇。還有室外環境是公用的，在裝飾自己建築物的時候一定不要忘了你的周圍鄰居，因為你的建築也是整個環境的一部分，要給整個城市環境帶來生氣。（圖 5-65 ～圖 5-71）

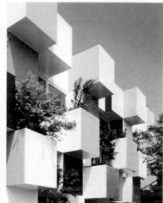

圖 5-65 室外環境暖色色彩的應用（1）

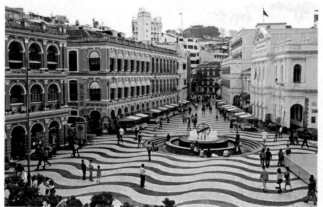
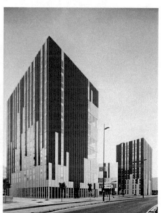

圖 5-66 室外環境暖色色彩的應用（2）

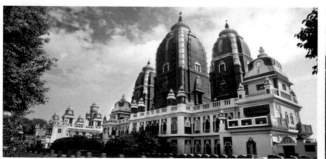
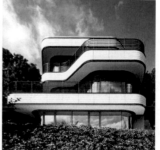

圖 5-67 室外環境建築色彩的應用（1）

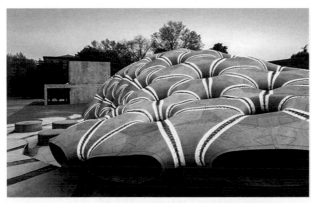
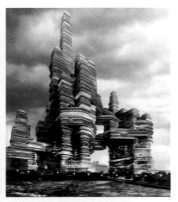

圖 5-68　室外環境建築色彩的應用（2）

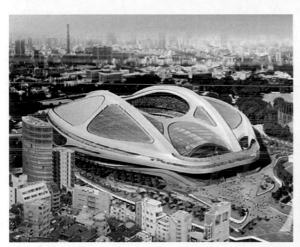
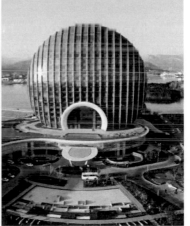

圖 5-69　室外環境建築色彩的應用（3）

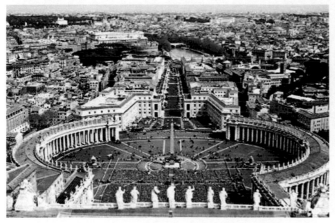
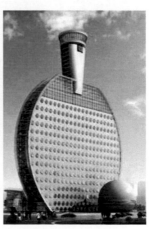

圖 5-70　室外環境的廣場和建築色彩的應用

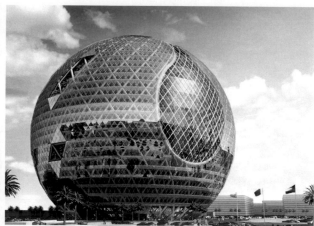

圖 5-71　室外環境建築色彩的應用（4）

5.3.3　色彩在景觀環境設計中的應用

　　景觀環境設計是指風景與園林的規劃設計，它包括自然景觀要素和人工景觀要素。景觀環境設計主要服務於城市（都市廣場、商店街、辦公環境等）、居住區、公園、湖泊綠地、旅遊渡假區以及風景區等地。所用的色彩更要與周圍環境融為一體，為人們提供舒適的環境。景觀是人所嚮往的美的自然，是人類的棲居地，是反映社會倫理、道德和價值觀念的意識形態。因此景觀設計的好與壞直接反映一個地區甚至一個國家的審美文化水準和道德水準。（圖 5-72 ～圖 5-77）

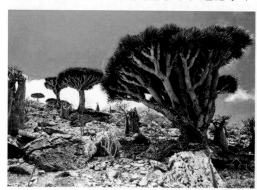

圖 5-72　自然景觀色彩（1）

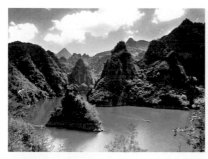

圖 5-73 自然景觀色彩（2）

圖 5-74 人工景觀色彩的應用（1）

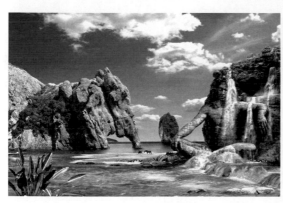

圖 5-75 人工景觀色彩的應用（2）

 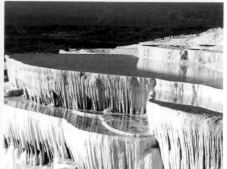

圖 5-76　人工景觀造景色彩的應用

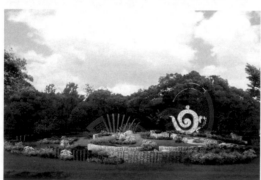

圖 5-77　人工景觀色彩的應用（3）

5.4　色彩在工業產品設計中的應用

　　工業產品是指工業生產活動所創造的、符合於原定生產目的和用途的生產成果。在物質產品中，除了實際用途外，設計色彩的應用也是必不可少的因素。工業設計色彩的最大特點就是它的立體性。無論是交通工具、陳設家具、電器用品還是生活用品，都是以立體的形式存在於空間之中。因此設計色彩必須考慮到多面視覺的變化效果，可以滿足人們在移動狀態下所能觀察到的色彩變化。當今社會經濟越增長，人們的需求水準就越高，對設計的需求也就越高。（圖 5-78 ～圖 5-82）

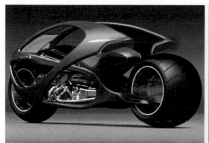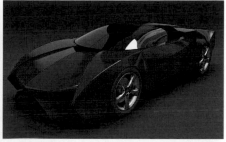

圖 5-78 交通工具中色彩的應用

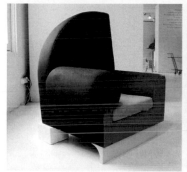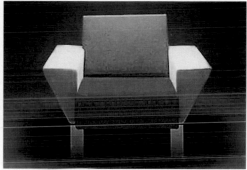

圖 5-79 家具中色彩的應用

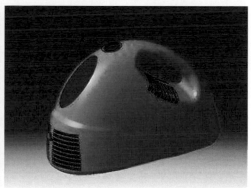

圖 5-80 電器中色彩的應用

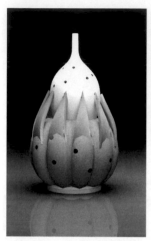
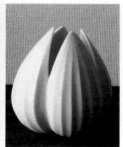
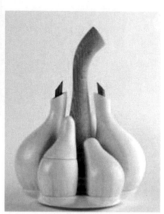

圖 5-81 用品中色彩的應用

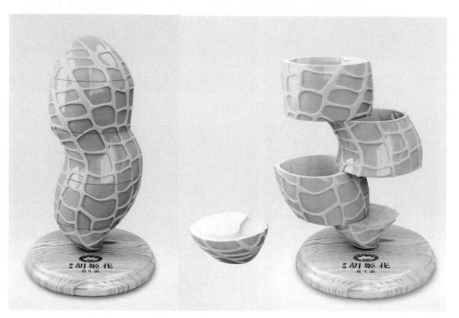

圖 5-82 生活用品中色彩的應用

5.4.1 色彩在交通工具中的應用

交通工具是現代人生活中不可缺少的一個部分。隨著時代的變化和科學技術的進步，在我們周圍的交通工具越來越多，為每個人的生活都帶來了極大的方便。無論是汽車、輪船還是飛機，在實用性的基礎上，色彩也形成了很重要的作用，不僅有明顯的提示作用，更是滿足了人們的心理需求。如汽車設計方面，設計師設計

色彩時總是非常謹慎，他們喜歡把統一的色調應用在汽車上，不僅是出於安全上的考慮，同時也為了滿足消費者對色彩的心理需求，這對設計師來說是一個很大的挑戰，既要保持色彩的單純又要創新。因此，基本上會採用一些大眾化的色彩，如紅色、黃色、黑色、白色、銀色等，對其他顏色的應用則較謹慎。（圖5-83～圖5-90）

圖 5-83　巴士和摩托車中色彩的應用

圖 5-84　汽車中色彩的應用（1）

圖 5-85　腳踏車中色彩的應用

圖 5-86　汽車中色彩的應用（2）

圖 5-87　電動車、腳踏車設計中色彩的應用

圖 5-88　汽車中色彩的應用（3）

圖 5-89　汽車中色彩的應用（4）

圖 5-90　汽車中色彩的應用（5）

5.4.2　色彩在陳設家具中的應用

　　陳設又稱為擺設、裝飾。一般理解為擺設品、裝飾品，也可理解為對物品的擺設布置，其在整個家居設計中有著畫龍點睛的作用。陳設的設計原則之一就是要與室內風格一致，尤其是陳設品的色彩選擇應與室內環境色彩相協調，不能喧賓奪主。而家具是指人們維持正常生活、從事生產和開展社會活動必不可少的器具設施，隨著時代發展而不斷創新。家具具有兩方面的特點，既是物質產品，又是藝術創作。

　　隨著人們的審美需求的不斷增長，出現了大眾化的色彩流行組合，即黑、白、灰組合，可以營造出強烈的視覺效果，而流行的灰色融入其中，緩和了黑與白的視覺衝突感覺，從而營造出另外一種不同的風味。3 種顏色搭配出來的空間中，充滿了冷調的現代感與未來感。在這種色彩情境中，會由簡單而產生出理性、秩序與專業感；自然色彩組合，就是近幾年流行的「禪」風格，表現原色，注重環保，用無色彩的配色方法表現麻、紗等材質的天然感覺，是非常現代派的自然質樸風格；藍色、橘色系組合，表現出現代與傳統、古與今的交匯，碰撞出兼具超現實與復古風味的

視覺感受。藍色與橘色對比強烈，但能給予空間一種新的「生命力」；藍色和白色的浪漫溫情組合，其調性既活潑又冷靜，為大眾所喜歡。（圖 5-91 ～圖 5-102）

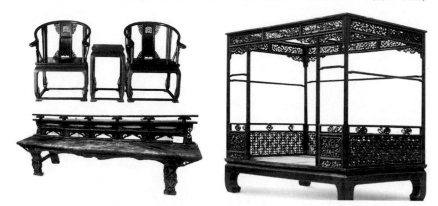

圖 5-91　明式家具中色彩的應用

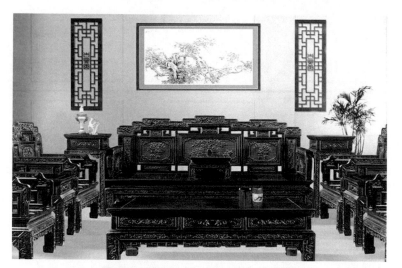

圖 5-92　傳統中式紅木家具的色彩和布局

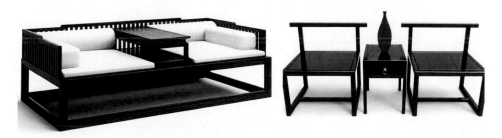

圖 5-93　現代家具中色彩的應用

圖 5-94　家具中色彩的應用

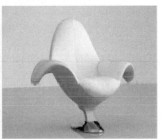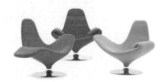

圖 5-95　椅子中色彩的應用（1）

圖 5-96　桌子與椅子中色彩的應用

圖 5-97　椅子中色彩的應用（2）

圖 5-98　椅子中色彩的應用（3）

圖 5-99　黑、白、灰組合中色彩的應用

圖 5-100　自然色彩組合中色彩的應用

圖 5-101　「藍橘」和「藍白」組合中色彩的應用

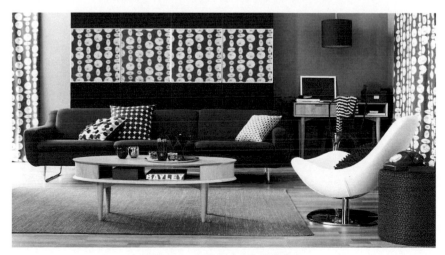

圖 5-102　紅色組合中色彩的應用

5.4.3 色彩在電器用品中的應用

電器泛指所有用電的器具。在生活中,主要是指家庭常用的一些提供便利的用電設備,如電視機、冷氣、冰箱、洗衣機以及各種小家電等。電器用品與人們的日常生活息息相關,在使用時不僅對其功能有要求,更對其色彩有所挑剔。設計師在電器用品的色彩設計上也是非常謹慎的。他們考慮到家用電器是家居裝飾的必不可少的色彩點綴品,因此喜歡用一些統一的色彩,對多色彩的組合在使用上顯得較小心,而且對色彩的選擇也趨於大眾化,多使用單色和黑色、白色、灰色等無彩色系,使其能與不同的家居色調配合。(圖 5-103 ～圖 5-107)

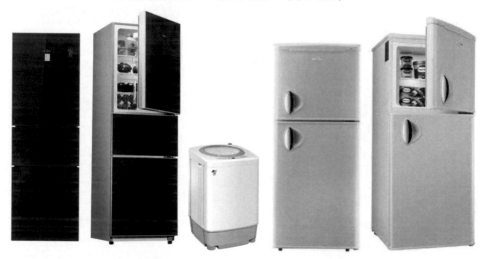

圖 5-103　冰箱、洗衣機中色彩的應用

圖 5-104　小家電設計中色彩的應用(1)

圖 5-105　小家電設計中色彩的應用（2）

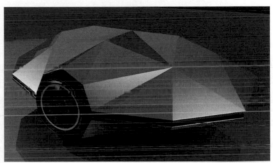

圖 5-106　家電中色彩的應用

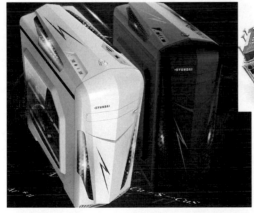

圖 5-107　電腦中色彩的應用

5.4.4 色彩在生活用品中的應用

　　生活用品是指日常工作學習管理的基本工具，包括學習用品、辦公用品及一些收納用品和高科技的機器產品等。在多元化的社會環境下，消費者對生活用品的個性化設計要求不斷提高，包括個性化的色彩以及多功能屬性。設計者為了滿足和迎

合消費者需求的變化，就要不斷地設計出既實用又美觀的生活用品。（圖 5-108 ～
圖 5-112）

圖 5-108　文具用品中色彩的應用

圖 5-109　學習用品中色彩的應用

圖 5-110　辦公用品中色彩的應用（1）

圖 5-111 辦公用品中色彩的應用（2）

圖 5-112 收納用品中色彩的應用

5.5 色彩在服飾設計中的應用

　　服飾一般和時尚連在一起，是服裝與配飾的合稱。服飾在人們日常生活中的地位十分重要，色彩在服飾設計中發揮著視覺情感的作用，具有較強的時代感和前瞻性。不同環境與文化時代的人們對服飾的要求會有所不同。設計師要根據具體因素來考慮文化環境審美和潮流的影響，對著裝的要求展現在美觀、舒適、衛生、時

尚、個性和整體協調方面，鞋帽飾品等服裝配件一定要圍繞著服裝主體的特點來搭配。（圖 5-113 ～圖 5-116）

圖 5-113　傳統民族服飾中色彩的應用

圖 5-114　時尚插畫中色彩的應用

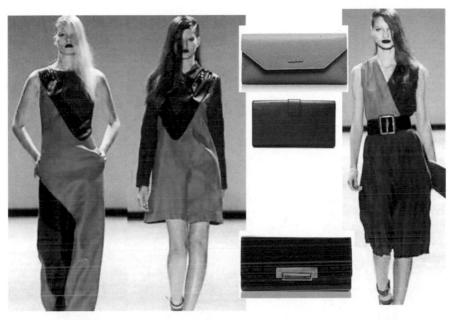

圖 5-115　服飾中互補色彩的應用

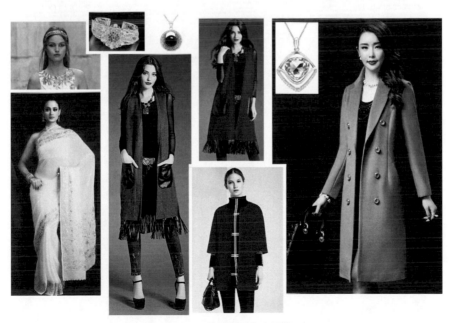

圖 5-116　現代服飾中色彩的應用

5.5.1 色彩與服裝

　　服裝是指服飾裝束，多指衣服，在人類社會早期就已出現。服裝設計是設計服裝款式的一種行業，根據不同的工作內容及工作性質，可以分為服裝造型設計、結構設計、工藝設計等幾種類型。隨著科學與文明的進步，人類的藝術審美和設計也在不斷發展。各種新奇、詭譎、抽象的視覺形象和極端的色彩出現，於是服裝藝術就成為今天網路時代中的「眼球之戰」，色彩應用首當其衝。設計師設計出來的衣服要在日常生活中穿著，應該既要美觀時尚，又要低調優雅，同時兼具很強的審美觀和價值觀。（圖 5-117 ～圖 5-121）

圖 5-117　服裝插畫中色彩的應用

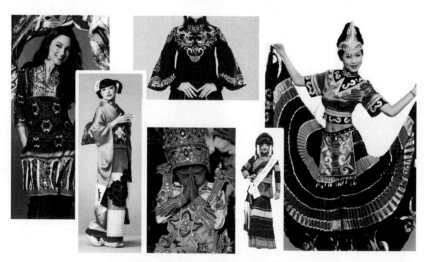

圖 5-118　民族服裝中色彩的應用

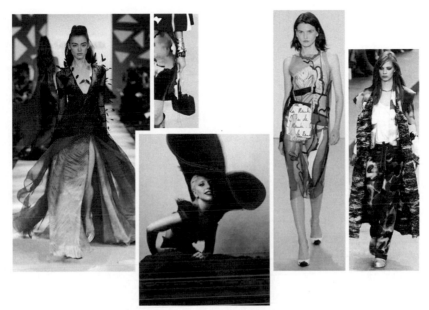

圖 5-119　現代服裝中色彩的應用（1）

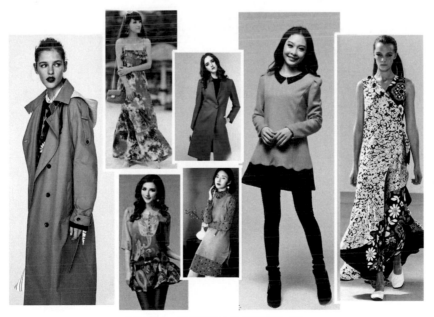

圖 5-120　現代服裝中色彩的應用（2）

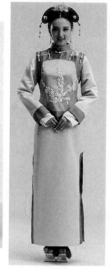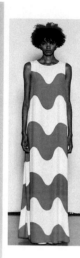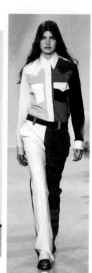

圖 5-121　現代服裝中色彩的應用（3）

5.5.2　色彩與服飾

　　服飾是人類生活的要素、文明的代表。服飾中「飾」是為了增加人們形貌的華美，其中的色彩設計必不可少。在不同時代、不同民族都有各不相同的服飾。自夏、商起，開始出現冠服制度，到西周時，已基本完善。戰國期間，諸子興起，思想活躍，服飾日新月異。隋唐時期，經濟繁榮，服飾日益華麗，形制開放，甚至有袒胸露臂的女服。宋明以後，強調封建倫理綱常，服飾漸趨保守。清代末葉，西洋文化逐漸被吸收，服飾日趨變得合身、簡便。現代服飾搭配已經不再僅僅是兩件配飾而已，而是整體的美感，每年都有流行服飾引領世界服飾的搭配潮流。（圖5-122～圖 5-127）

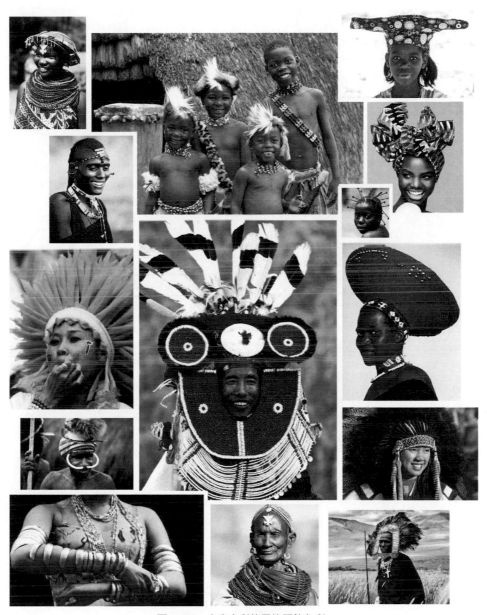

圖 5-122 多姿多彩的民族服飾色彩

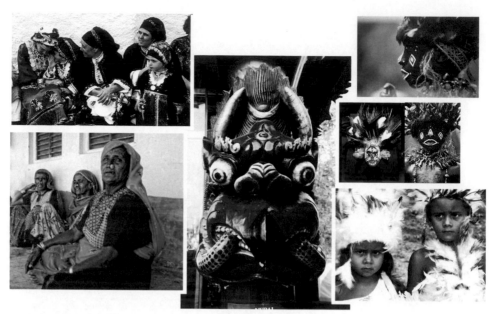

圖 5-123　豔麗的民族服飾色彩

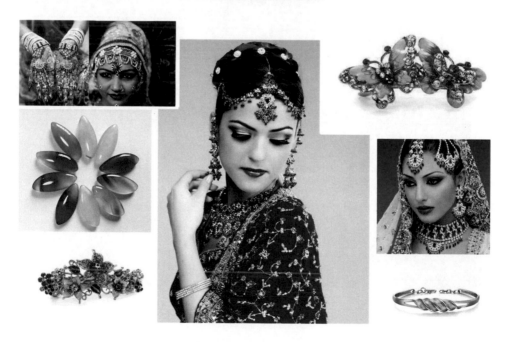

圖 5-124　華貴的印度服飾色彩

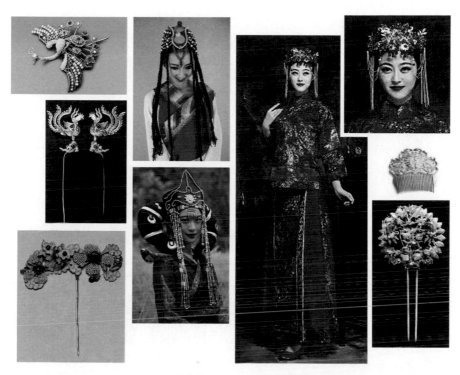

圖 5-125　莊重的漢族及少數民族服飾色彩

圖 5-126　現代服飾色彩（1）

圖 5-127 現代服飾色彩（2）

思考與練習

1. 應用設計色彩的特性，設計平面設計作品兩幅。

 要求：色彩簡潔明瞭，用色具有針對性、設計感。用電腦設計，題材內容不限，尺寸為 60cm×80cm。

2. 應用設計色彩的特性，設計漫畫作品 3 幅。

 要求：色彩的針對性強，漫畫特點鮮明，誇張生動。用手工繪製，題材內容不限，尺寸為 21cm×29.7cm。

3. 應用設計色彩的特性，設計室內環境和室外環境作品兩幅。

 要求：色彩要有個性，注意與環境的統一協調。用電腦設計，題材內容自選，尺寸為 60cm×80cm。

4. 應用設計色彩的表現性，設計工業產品設計圖一幅。

 要求：工業產品突出色彩表現，既要有符合產品功能的設計感又要有視覺表現力。手工繪製產品設計圖，尺寸為 21cm×29.7cm。

5. 應用設計色彩規律，繪製服裝畫 3 幅。

 要求：色彩簡潔大方，用色具有個性和設計感。用手工繪製，尺寸為 21cm×29.7cm。

Chapter

06

優秀設計色彩作品賞析

學習目標：透過對優秀設計色彩作品的賞析，讓學生們透過實踐與品評相結合，認識到設計的趨勢走向，學習名家的經驗，從而提高自己的設計能力和水準。

學習重點：透過本章的學習，掌握各個領域名家在作品中對設計色彩的具體應用，透過成功的案例讓學生明白設計色彩要與設計作品相結合，並為以後進入設計領域打下扎實的基礎。

學生要想提高設計水準，就必須認真學習和借鑑當今在各個領域的設計名家的優秀作品。只有開闊眼界才能打開思路，抓住時代的脈搏，設計出合乎時代感或超時代的作品。

6.1　華人設計色彩大師作品賞析

6.1.1　戴帆的設計世界

戴帆在現代設計界被譽為「設計鬼才」。曾擔任過 2008 年奧運會的開幕式影片影像設計藝術指導，是共振設計的創始人和藝術總監。他的作品從題材到表現方式都引起了極大的爭議，被認為是 2015 富比士中國名人榜最具潛力的設計師。《空谷幽蘭——中國山西大同造園》是他的代表作之一，曾參加法國里昂的建築設計展。在代表作中，他將前衛的建築結構觀念與神奇的幻想結合在一起，色彩單純、大膽、有衝擊力，模糊了現實與夢境的界限。他相信偉大的建築是一種基於個體經驗之上的超凡脫俗的境界，要表現心靈世界的多樣性和神祕性，與其對應的是建築「意象」的多樣性與豐富性。他認為造園意味著構造一個內心世界，這個內心世界與人類的實體世界進行溝通，依靠的是具有生命力的、永恆性的一種異乎尋常的力量。（圖 6-1 ～圖 6-4）

圖 6-1　美國德克薩斯州環球貿易中心

圖 6-2　作品：《進化批判》和《宇宙宣言》

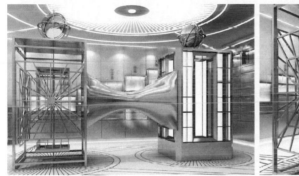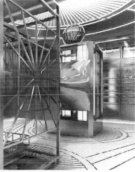

圖 6-3　作品：《名人堂》

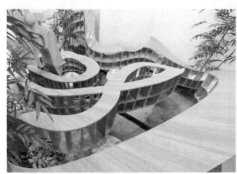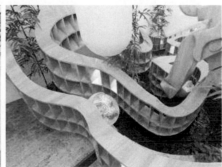

圖 6-4　作品：《空谷幽蘭──中國山西大同造園》

6.1.2　梁景華的建築設計

梁景華，1956 年出生，加拿大籍華人，畢業於香港理工大學設計系，於 1994 年創辦 PAL 設計事務所有限公司。他的作品曾獲得多達 50 多個國際獎項，其中最突出的是世界權威的國際室內設計師聯盟頒發的「IFI 卓越設計大獎」。梁景華的室內設計作品追求永恆、創意，以簡約精巧見長，擅長融合東西方文化之精華，創造

出和諧、舒適和不受時空限制的空間，追求美化生活環境，改善人類的生活品質。
色彩簡約大方，綠色環保。（圖 6-5 和圖 6-6）

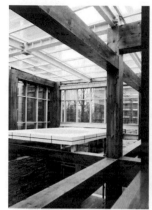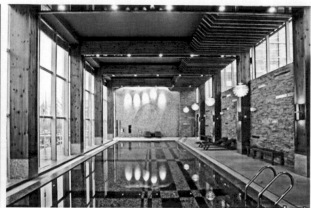

圖 6-5　作品：《鷺島國際會所》（1）

圖 6-6　作品：《鷺島國際會所》（2）

6.1.3　服裝設計師劉清揚

　　劉清揚，香港人，18 歲留學英國，就讀於英國聖馬丁藝術與設計學院。2007 年
創立了 Chictopia 品牌，不僅提供一種表裡如一、富於創意的美學主張，更提供了
一種忠於自我、輕鬆幽默的新女性生活方式。她的服裝設計風格優雅而前衛，注重

服裝設計的原創精神，明快、大膽、新鮮又古靈精怪的印花圖案正是 Chictopia 重要的品牌標識。她將復古元素和現代簡約設計巧妙地結合在一起，創造出一種精緻且經典的設計風格。用色大膽而簡約，有整體感而富有變化，復古而不守舊。她認為布料是影響服裝設計的關鍵所在，因此對布料的運用有著獨特的見解，而每一季由她親自操刀設計的另類印花布料，更是品牌的一大特點，在眾多時裝品牌中顯得獨一無二。（圖 6-7 ～圖 6-10）

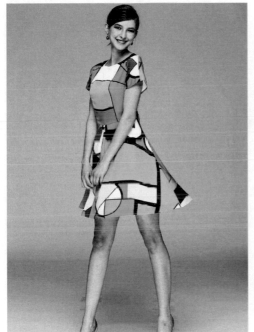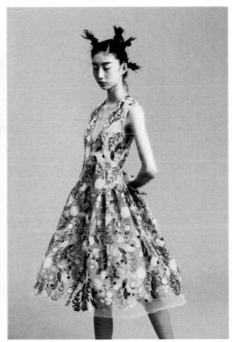

圖 6-7　服裝設計作品（劉清揚）（1）

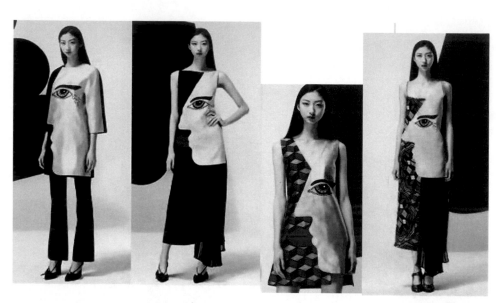

圖 6-8　服裝設計作品（劉清揚）（2）

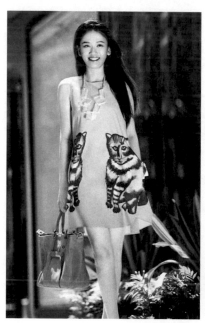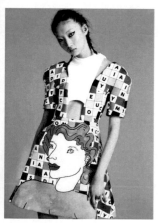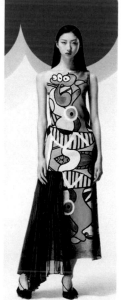

圖 6-9　服裝設計作品（劉清揚）（3）

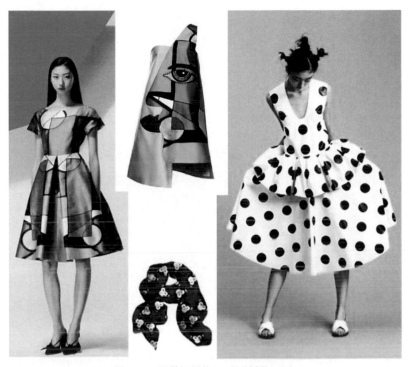

圖 6-10　服裝設計作品（劉清揚）（4）

6.1.4　陶藝怪才邢良坤

1955 年出生於山東、生長於遼寧的邢良坤，一生與陶瓷結下不解之緣。在科學研究、教育、藝術、理論、慈善、鑑藏等領域均有所建樹。他收藏的 1300 餘件日本陶瓷藝術精品捐給了國家博物館，專利多達 20 餘項。中國故宮博物院史無前例地收藏他的現代陶瓷藝術作品，其藝術成就蜚聲中外。在製陶工藝方面，他獨創了火焰定位、懸空無接面陶塑、泥條多層連接、多層轉心瓶、多層吊球、立體開片等高難度的現代製陶技藝，色彩豔麗、五彩繽紛，為陶藝的創新和發展做出了重大的貢獻。（圖 6-11 ～圖 6-15）

圖 6-11　陶藝設計作品（邢良坤）（1）

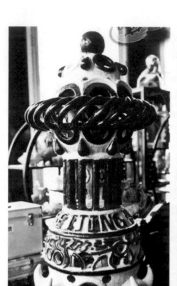

圖 6-12　陶藝設計作品（邢良坤）（2）

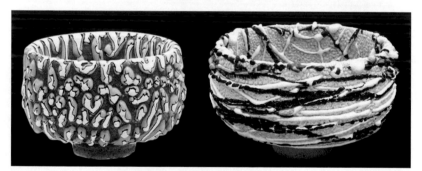

圖 6-13　陶藝設計作品（邢良坤）（3）

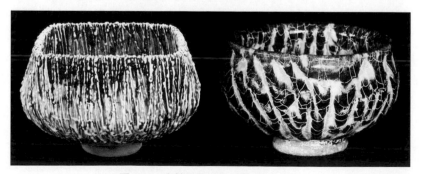

圖 6-14　陶藝設計作品（邢良坤）（4）

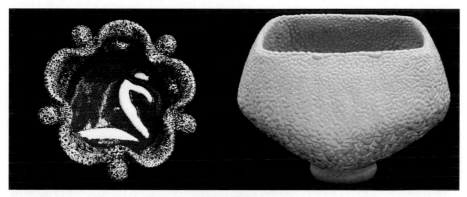

圖 6-15 陶藝設計作品（邢良坤）（5）

6.2 外國設計色彩大師作品賞析

6.2.1 阿歷薩·漢普頓的室內設計

　　美國著名室內設計師阿歷薩·漢普頓（Alexa Hampton）（1940—1998 年）是美國最具影響力的女室內設計師之一，是古典主義的崇尚者與繼承人，也是美國設計界的傳奇人物，她曾主導過白宮的室內設計。其設計風格古典、現代、簡約，被美國媒體譽為當代的「閃亮之光」。她的傳統建築設計線條嚴謹、比例協調、細節精緻且色彩柔美，並加入了適合現代生活的新詮釋，呈現出永恆的經典韻味，並帶給家居生活一股溫暖與和諧。（圖 6-16 和圖 6-17）

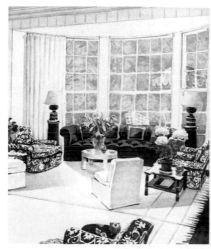

圖 6-16 室內設計作品（阿歷薩·漢普頓）（1）

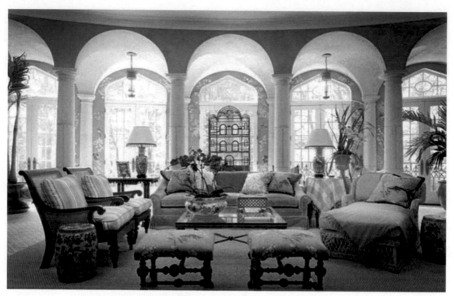

圖 6-17　室內設計作品（阿歷薩·漢普頓）（2）

6.2.2　詹姆士·史特靈的建築設計

　　詹姆士·史特靈（James Stirling）（1926—1992 年）生於格拉斯哥，畢業於利物浦大學，開業於倫敦，是英國著名建築師，1981 年第三屆普立茲克建築獎得主。他去世後，英國皇家建築學會設立了以他名字命名的史特靈獎。他的建築顏色明亮，其代表作是對德國斯圖加特國立美術館的設計，結合古典主義與幾何抽象的後現代派的風格，成為當時獨具一格的建築。他在設計中對空間、形體客體以及感知，回饋主體之間的掌握是十分恰當得體的，在其中參觀漫步，就像是欣賞由建築師為你撰寫的建築詩篇，而這樣的詩篇所敘述的每一頁輕重緩急正是我們想要聽到的一樣。這也許就是對「建築師凝固的音樂」的最好解釋。（圖 6-18 和圖 6-19）

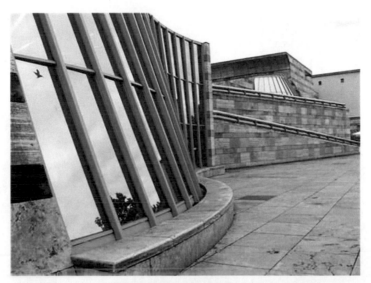

圖 6-18　德國斯圖加特國立美術館室外（詹姆士‧史特靈）

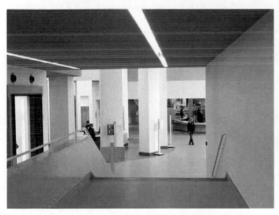

圖 6-19　德國斯圖加特國立美術館室內（詹姆士‧史特靈）

6.2.3　卡爾‧拉格斐的服裝設計

　　卡爾‧拉格斐（Karl Lagerfeld）1933 年 9 月 10 日出生於德國漢堡市，是德國著名服裝設計師，人稱「時裝界的凱撒大帝」或「老佛爺」，是 Chanel 的藝術總監。他永遠精力旺盛，情迷傳統而又憧憬未來，被媒體封為「當代文藝復興的代表」。卡爾‧拉格斐品牌的時裝具有合身、窄肩、窄袖的向外順裁線條，使穿著者顯得修長有形的特色。卡爾‧拉格斐品牌的裁製精良，既優雅又別緻，他把古典風範與街頭情趣結合起來，形成了諸多創新之處，色彩對比強烈，沉著穩重，大方耐看。（圖 6-20 和圖 6-21）

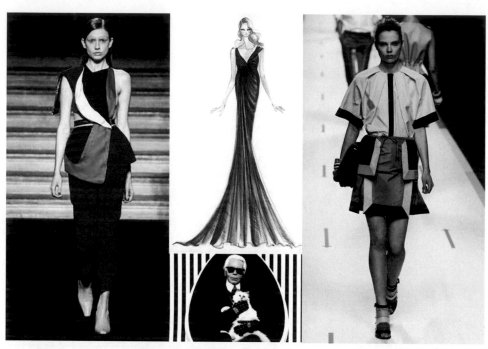

圖 6-20　服裝設計作品（卡爾·拉格斐）（1）

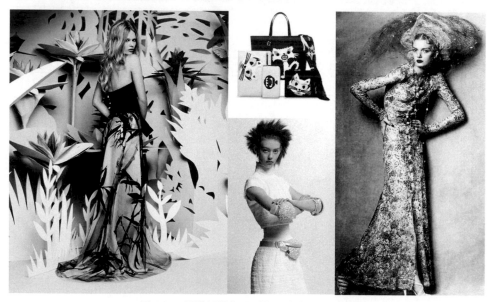

圖 6-21　服裝設計作品（卡爾·拉格斐）（2）

6.2.4 八木一夫的陶藝設計

　　八木一夫於 1918 年 7 月 4 日生於岐阜縣，是陶藝家八木一草的長子。他不但是日本陶藝界劃時代的巨匠，而且在世界陶藝發展史上也具有舉足輕重的地位。他不斷地將自己融入陶土之中，傾聽陶土的聲音，感知陶土與生命深處的淵源。他要表現和掌握那更本源、更直接的陶藝之美。於是他嘗試低溫燒製作品和無釉陶器，最終找到了黑陶。創作了《偶像》、《風月》、《示》、《教義》等一批黑陶作品。黑陶的黑色是用松葉、樹枝等燻燒之後，黑煙碳素吸附在坯體上面產生的顏色，與黑釉不同，它有一種沉默的吸引力，將他的情感融進並封閉在自己的作品裡，讓人感到如宗教符咒般的昭示。（圖 6-22 和圖 6-23）

圖 6-22　陶藝設計作品（八木一夫）（1）

圖 6-23　陶藝設計作品（八木一夫）（2）

6.2.5　溫‧黑格比的陶藝設計

溫‧黑格比 1943 年生於科羅拉多市，1966 年在科羅拉多大學獲得美學學士學位，1968 年在密西根大學獲得美學碩士學位。從 1973 年開始，他在紐約阿爾弗雷德大學的紐約州立陶瓷學院任教。他的作品具有抒情、文儒的風格，用樂燒工藝在他的作品中記載著童年的深刻記憶，他的出生地科羅拉多的山脈高聳入雲，斷崖陡壁，峽谷河流，森林草原，白雪流水，正是故鄉的大自然給了黑格比無限的才情和長久的創作泉源。黑格比用陶瓷作品來表現大自然，表現科羅拉多湖光山色的迷人風光。黑格比的器皿作品並不關注功能方面，而是作為意象的載體，突出光、時間與空間的交互作用。努力營造一種寧靜的空間，在那裡包含了有限與無限、親密與巨大的交叉，陶藝色彩凝重而豔麗。（圖 6-24 ～圖 6-27）

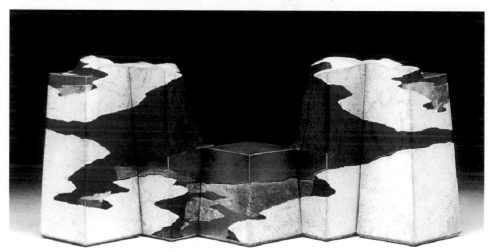

圖 6-24　陶藝設計作品（溫‧黑格比）（1）

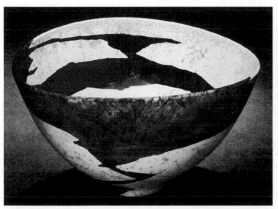
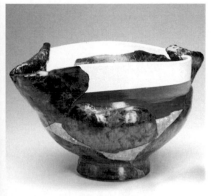

圖 6-25　陶藝設計作品（溫‧黑格比）（2）

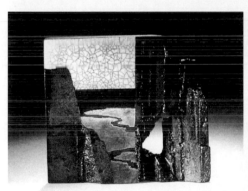

圖 6-26　陶藝設計作品（溫‧黑格比）（3）

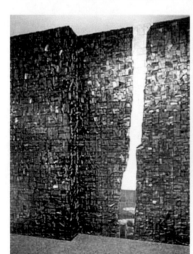

圖 6-27　陶藝設計作品（溫‧黑格比）（4）

思考與練習

1‧學習借鑑中外環境藝術設計名家的優秀作品,思考如何提高自己的設計水準。

2‧學習借鑑中外服裝設計名家的優秀作品,思考如何提高自己專業上的技能。

3‧學習借鑑中外工業產品設計名家的優秀作品,思考如何提高工業產品設計的水準和技能。

4‧學習借鑑中外平面設計名家的優秀作品,思考如何提高平面設計的專業水準和技能。

5‧學習借鑑中外動漫設計名家的優秀作品,思考如何提高動漫設計的專業水準和技能。

設計色彩

概念綜述 × 觀摩學習 × 情感表達 × 實際應用 × 作品賞析，
一本書讓你精準掌握色彩藝術

編　　著：楊弦

編　　輯：林瑋欣

發 行 人：黃振庭

出 版 者：崧燁文化事業有限公司

發 行 者：崧燁文化事業有限公司

E - m a i l：sonbookservice@gmail.com

粉 絲 頁：https://www.facebook.com/
　　　　　sonbookss/

網　　址：https://sonbook.net/

地　　址：台北市中正區重慶南路一段六十一號八
　　　　　樓 815 室

**Rm. 815, 8F., No.61, Sec. 1, Chongqing S. Rd.,
Zhongzheng Dist., Taipei City 100, Taiwan**

電　　話：(02)2370-3310

傳　　真：(02) 2388-1990

印　　刷：京峯彩色印刷有限公司（京峰數位）

律師顧問：廣華律師事務所　張珮琦律師

定　　價：650 元

發行日期：2022 年 09 月第一版

◎本書以 POD 印製

國家圖書館出版品預行編目資料

設計色彩：概念綜述 × 觀摩學習
× 情感表達 × 實際應用 × 作品賞
析，一本書讓你精準掌握色彩藝術
/ 楊弦 編著 . -- 第一版 . -- 臺北市：
崧燁文化事業有限公司 , 2022.9
　冊；　公分
POD 版
ISBN 978-626-332-706-1(平裝)

1.CST: 色彩學
963　　　111013335

官網

臉書